子どもに伝えたい
和の技術
❸

はなび
花火
FIREWORKS
著　和の技術を知る会

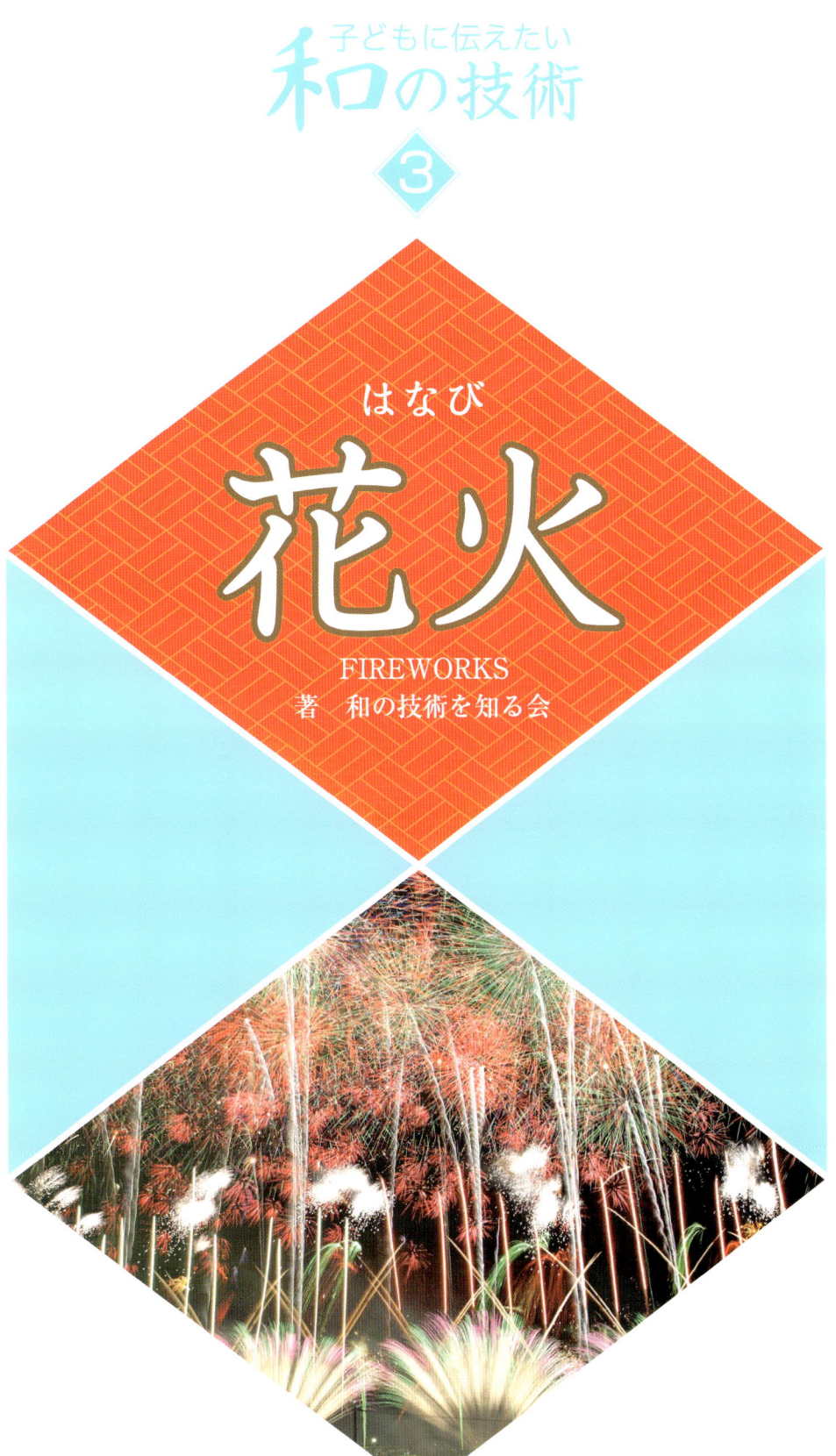

豊かで美しい花火の世界

　花火は見る人の心を動かし、その場にいる多くの人たちに一体感を感じさせてくれます。体に響くような大きな音とともに打ちあげられ、夜空に大きく花ひらき、あっというまに消えてしまうもの。また、家族や友だちと楽しむ線香花火などのおもちゃ花火も、夏にはかかせないものですね。

　夜空をいろどる打ちあげ花火や身近なおもちゃ花火は、どうやって作られているのでしょうか。花火が日本に伝わったころは花火の色は1色で、単純なものでした。長年にわたって花火師たちが技をみがき、今では世界でも類を見ないほど、美しく繊細なものに進化しました。花火一つひとつには、一瞬で消えてしまう火花にかける、職人の思いがつまっているのです。

　この本では、打ちあげ花火やおもちゃ花火の種類、作られ方、しくみなどについて、くわしく紹介しています。日本の文化にかかせない花火。さあ、みなさん、いっしょに花火を奥深く知る旅に、出発しましょう。

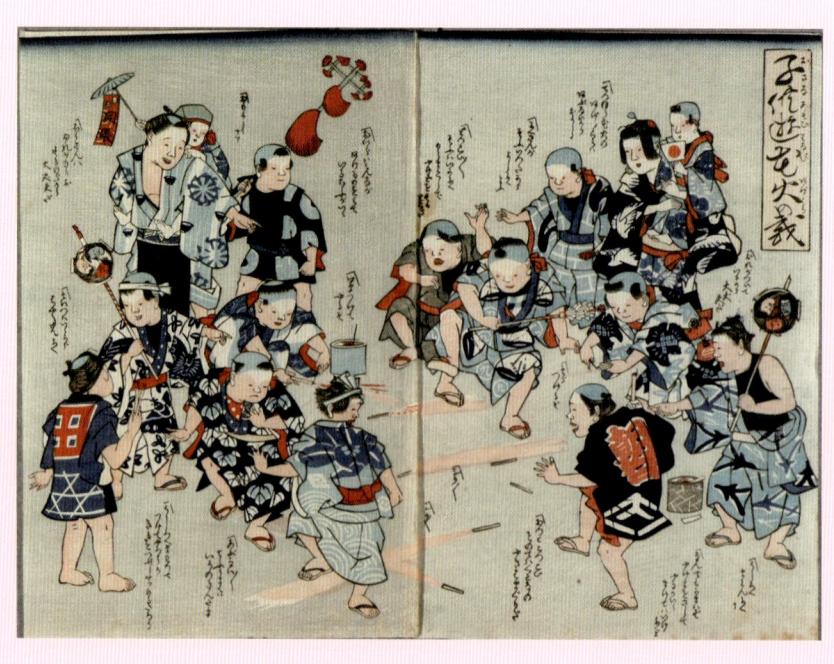

注意：花火は「火」の花です。そして火薬を使っています。あつかいをまちがえると事故につながってしまうものです。必ず約束ごとを守り、注意事項を確認して、安全に楽しみましょう。

もくじ

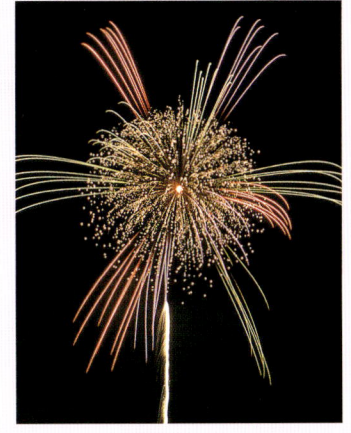

花火の世界へようこそ・・・・4
- 花火大会の主役たち ・・・・・・・・・ 4
- おもちゃ花火いろいろ ・・・・・・・・ 8

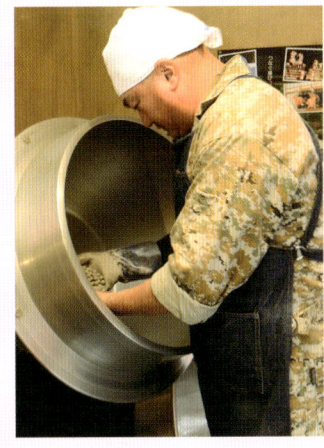

花火作りの技を見てみよう・・10
- 花火作りのスゴ技① どうやって作る花火玉 ・・・・・・・10
- 花火作りのスゴ技② 線香花火の火花のひみつ ・・・・・・14

花火のしくみを知ろう・・・・16
- 尺玉大解剖 10号花火玉のひみつ ・・・・・ 16
- 花火の打ちあげ方を知ろう ・・・・・ 18
- 花火の色はどうつけるの ・・・・・・・ 19
- 花火玉の大きさ ・・・・・・・・・・・・・・ 20
- 花火玉とひらく形 ・・・・・・・・・・・・ 21

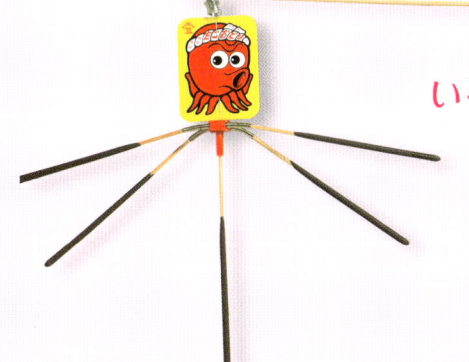

いろいろな花火大会・・・・・22
- 日本三大花火大会 ・・・・・・・・・・・・ 22
- 手筒花火が見られる花火大会 ・・・ 23
- 景色と楽しむ花火大会 ・・・・・・・・ 24

花火の楽しみ方・・・・・・・26

もっと花火を知ろう・・・・・28
- 花火の歴史 ・・・・・・・・・・・・・・・・・・ 28
- 花火と祭り ・・・・・・・・・・・・・・・・・・ 30
- 花火師になるには ・・・・・・・・・・・・ 31

花火の世界へようこそ

夏の夜空に、迫力ある音とともに、色とりどりの光が広がる打ちあげ花火は、見ているわたしたちに感動をあたえてくれます。家族で楽しむおもちゃ花火も楽しいですね。まずは、いろいろな花火の種類を見ていきましょう。

花火大会の主役たち

「花火師」とよばれる人たちが打ちあげる大きな花火。花火玉の作り方やそのあげ方によって、種類が分けられます。

伝統的な丸い形が美しい　割物（わりもの）

「花火といえばこれ」と思われている、まん丸くひらく花火です。前・後ろ・横・下・上、どこから見ても同じ形に見えるように作られています。大きな音を立ててひらくのが特徴。

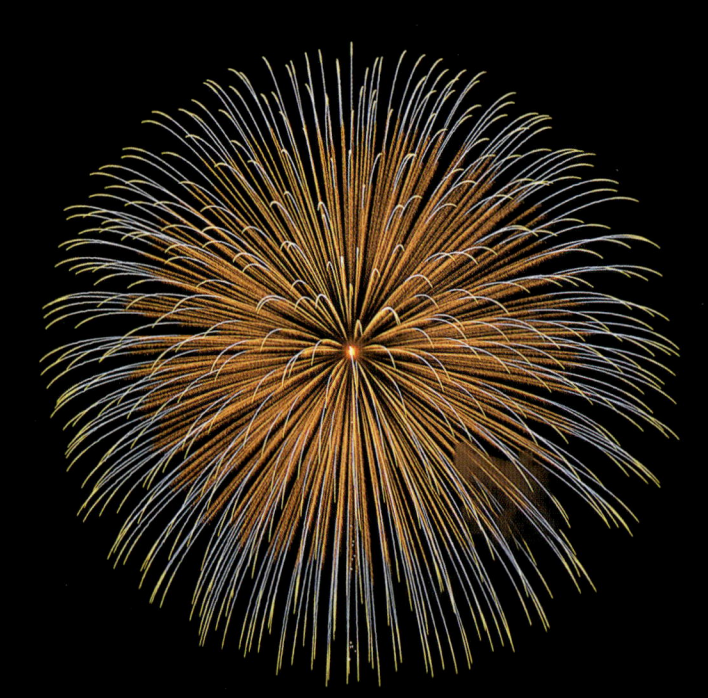
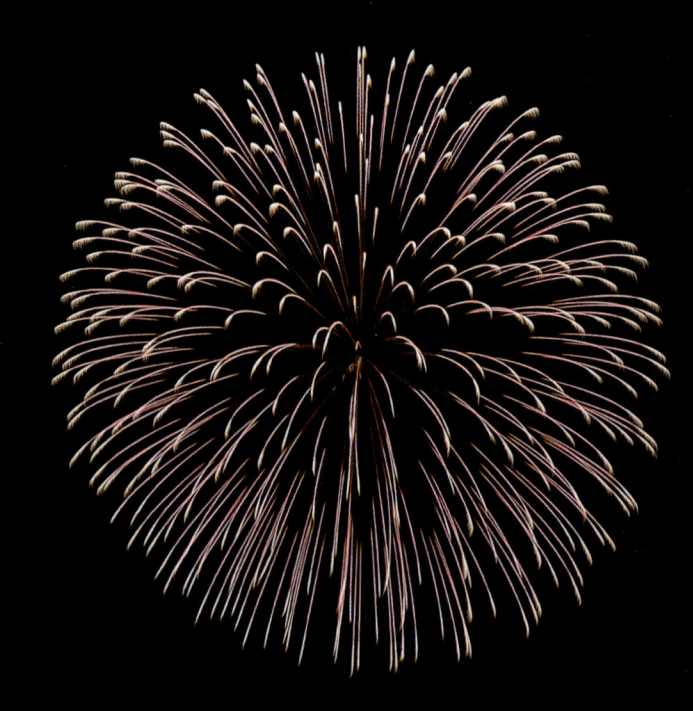

菊
細長い菊の花びらのように、光の尾を残しながら中心から外側にひらきます。写真は「変化菊」で、光の尾の色が変化しながら広がっています。

牡丹
菊と同じように見えますが、実際には光の点が球状に広がってひらくタイプです（写真では先端の光が強く残って見えています）。

半割物 (はんわりもの)
いくつもひらく花が特徴(とくちょう)

花火玉の中にさらに小さな花火玉がつめられているもので、変化のあるひらき方をします。

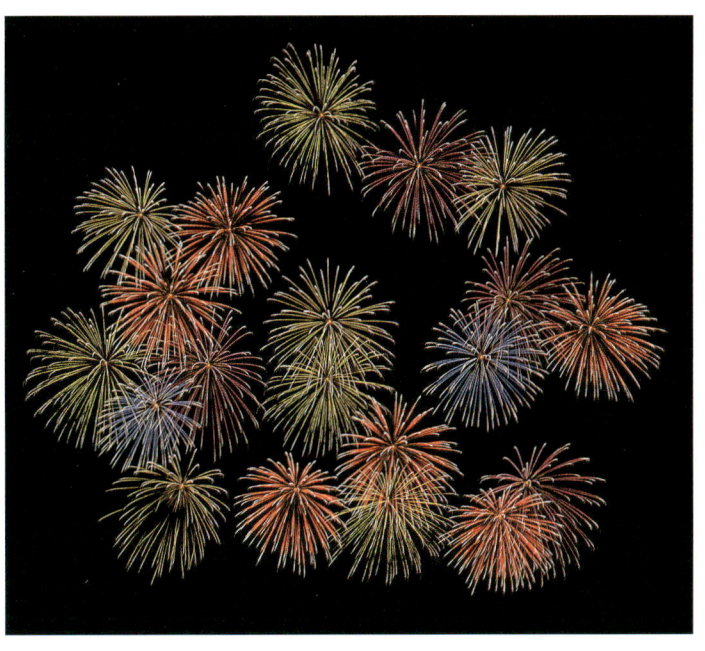

千輪菊(せんりんぎく)
花火玉が割(わ)れて少し時間差があってから、いっせいにいくつもの小さな花火がひらきます。写真は色とりどりですが、1色の場合もあります。

型物 (かたもの)
絵や文字を表現(ひょうげん)する

花火の光の点や線で、絵や文字をえがく花火です。角度によってはちがう形に見えることもあります。割物(わりもの)の一種でもあります。

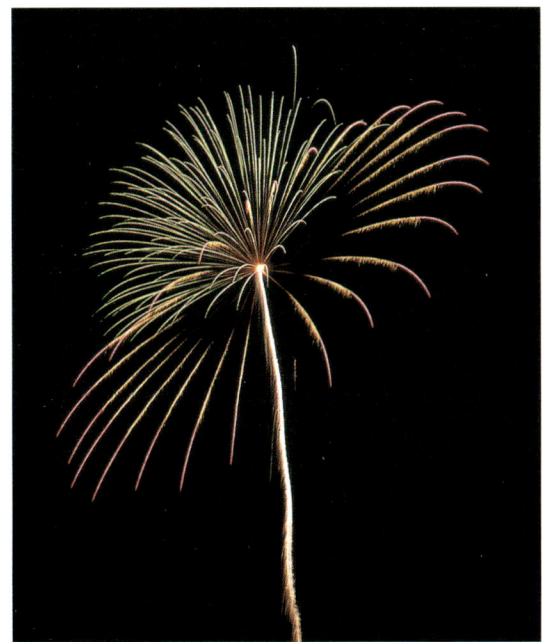

帽子(ぼうし)
周囲にツバのある、ハット型の帽子(ぼうし)です。少し斜(なな)めからの角度が、ちょうどよく形が見えます。

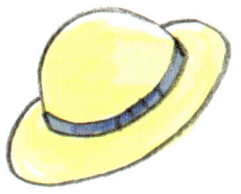

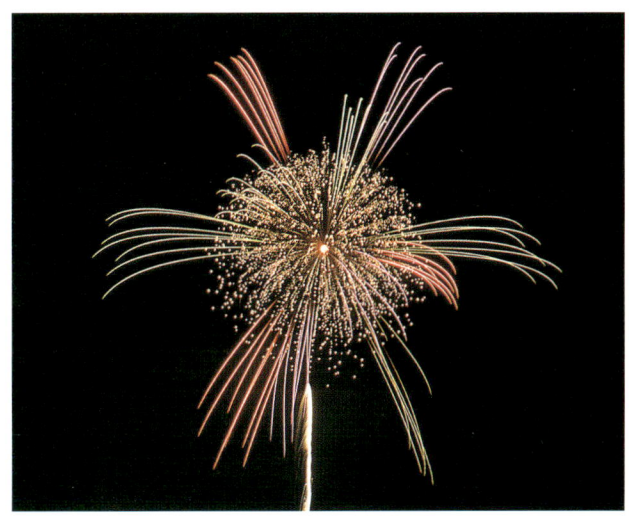

万華鏡(まんげきょう)
近年作られた花火です。中心の花火から、四方に色とりどりの光の尾(お)が広がり、まるで万華鏡(まんげきょう)をのぞいてるように見えます。

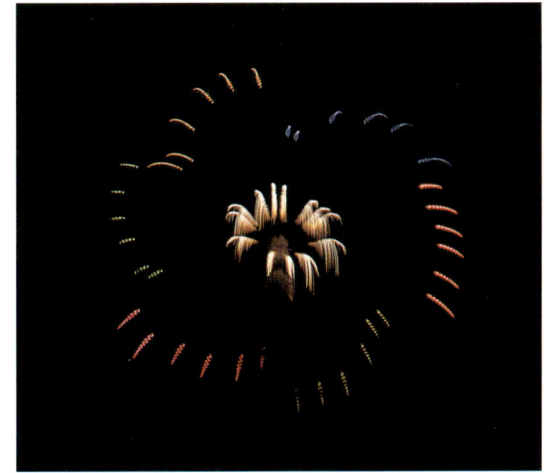

かざぐるま
かざぐるまの羽がカラフルに見えています。正面から見られたら、幸運かもしれません。

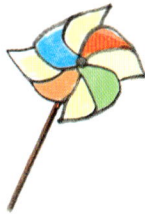

5

ポカ物

パラシュートや音などの細工をする

上空で花火玉がポカッと音がしてふたつに割れることからこの名がつきました。中には音や色の煙が出るしかけや、パラシュートや旗が落ちてくるしかけなどもあります。

ハチ
「ピュー」「シュルシュルッ」と、ハチのように音をたてながら不規則に飛び回るのが特徴です。火薬が回転しながら飛ぶことで音が出ます。

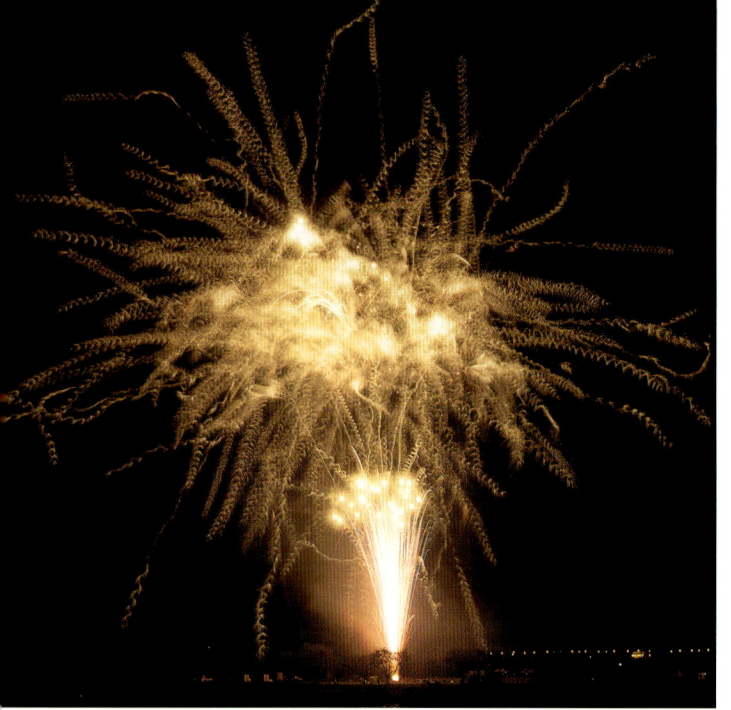

青空に楽しむ「昼花火」

運動会やお祭りのはじまりの合図に使われる昼花火。割物やポカ物で作られます。写真はポカ物の「彩色煙竜の舞」。色とりどりの煙が青空にはえるのも、昼花火ならではです。

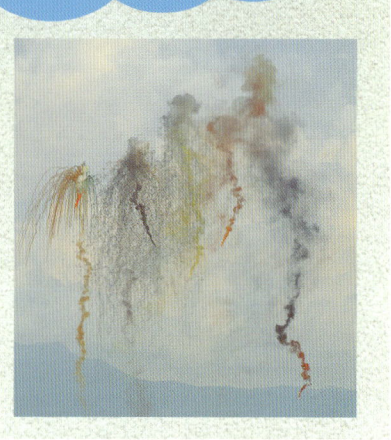

しかけ花火

枠に花火をしかけて表現

小さい花火をつなげて、連続して点火するしかけです。暗闇に絵や文字をうかびあがらせるなど、さまざまな演出をします。

水中花火

水面に映る花火も見もの

水辺でおこなうしかけ花火の一種で、花火玉を水の上に置いたりして、水面に映る様子も楽しみます。

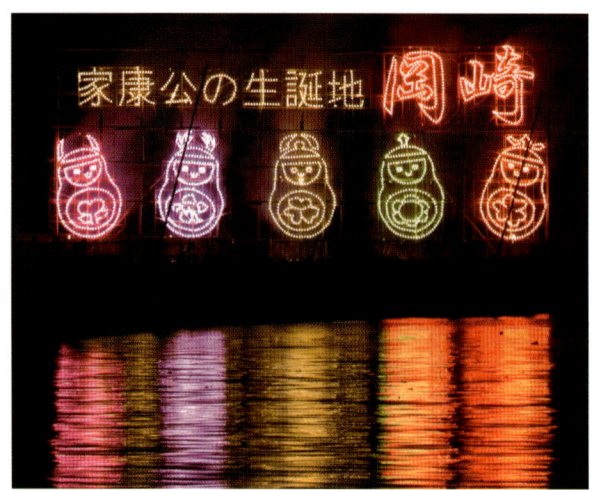

イエヤスコウとシテンニョーシカ※
枠じかけの花火です。愛知県岡崎市の花火大会で、江戸幕府をひらいた徳川家康の生誕地としてアピールする花火を演出しました。

※シテンニョーシカ：岡崎市の観光キャラクター。徳川家康の四天王といわれた武将のかぶととロシアの民芸品マトリョーシカの形を合わせています。

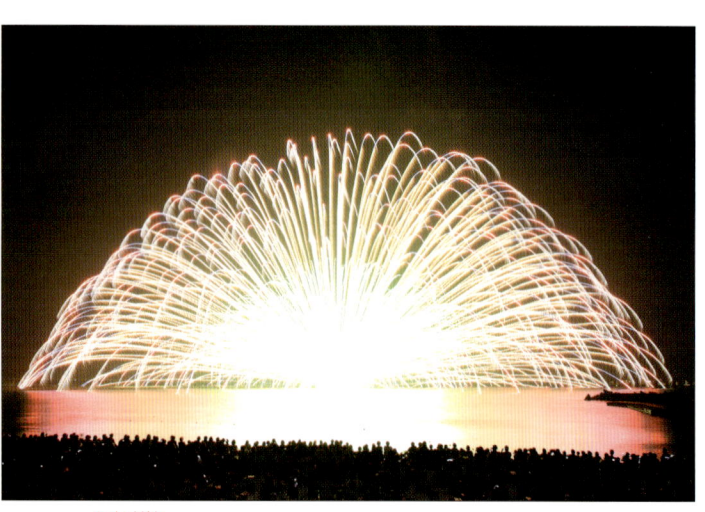

水中二尺玉
福井県の三国ビーチで行われる花火大会のようすです。海辺を生かした大きな水中花火が目玉となっています。

花火の世界へようこそ

新しい技術が生まれています 創造花火

基本の花火のしくみを活用して、さまざまな新しい花火が創作されています。細やかなくふうがつまっている花火です。

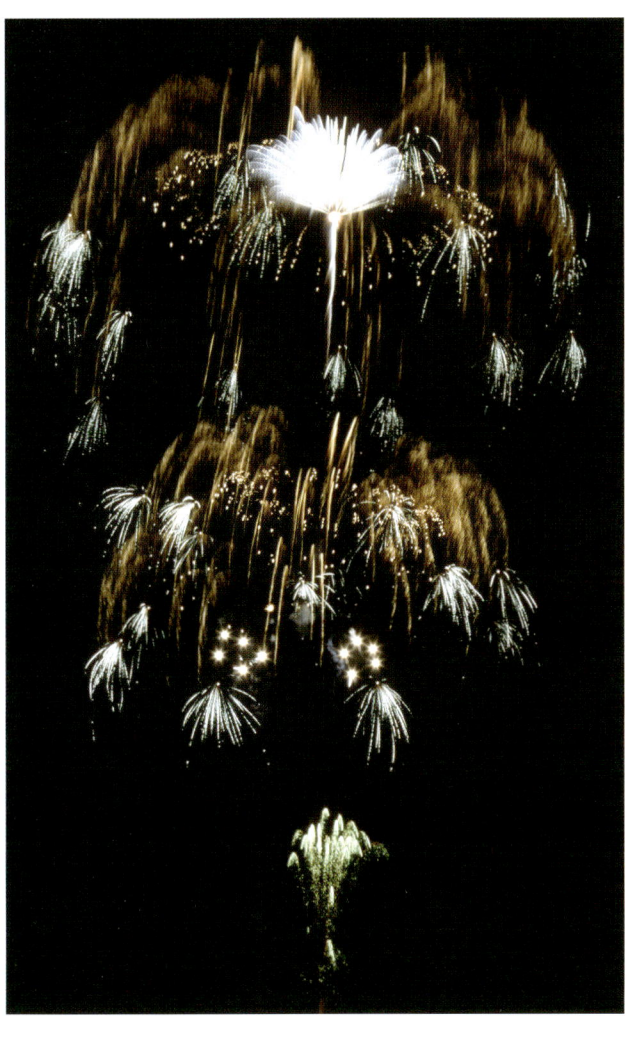

ミルククラウン
牛乳のしずくを牛乳に落としたときにできる、王冠の形になるしずく「ミルククラウン」をイメージした花火です。噴水のようなひらき方が特徴です。

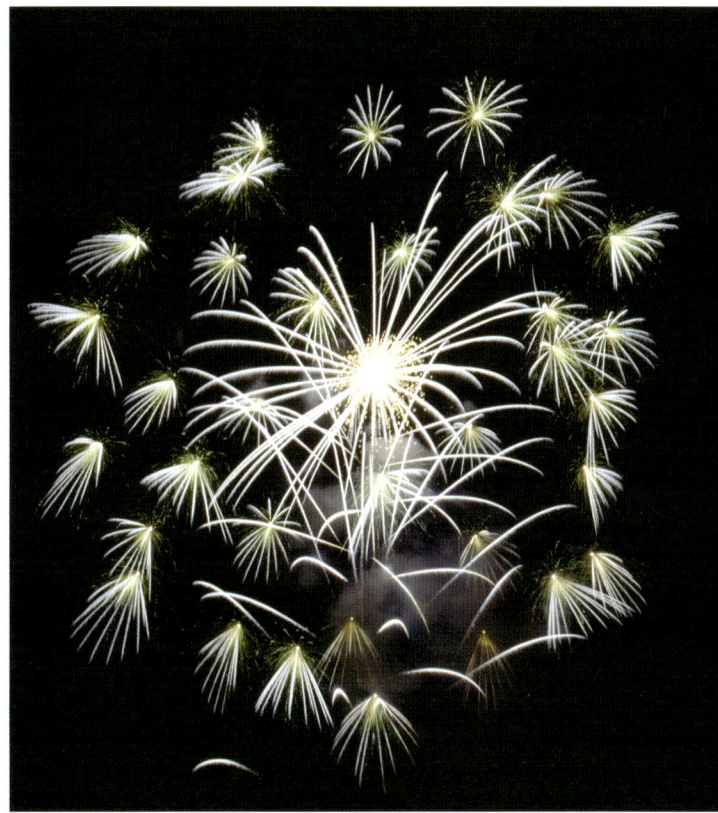

万葉花
1本のクキから四方に小花が咲くように、花火がひらきます。色をおさえて洗練された雰囲気を出している花火です。

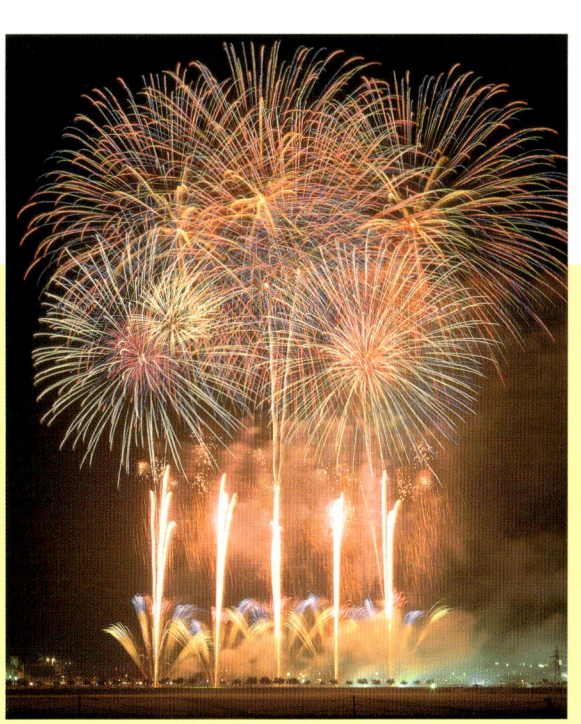

「スターマイン」という花火はない！？

花火大会で聞く「スターマイン」ですが、これは花火の名前ではありません。いっせいに複数の花火を発射させたり、時間差でいくつもの花火を発射させたりする打ちあげ方法のことです。数分間に数十～百発を連続的に打ちあげます。

おもちゃ花火いろいろ

「おもちゃ花火」とは、自分たちで遊べる花火などのことです。いつも何気なく遊んでいると思いますが、火薬の使われ方や遊び方によっていろいろな種類があります。

線香花火（長手牡丹）
火をつけてから、火花の形が変化します。火の玉が落ちないように気をつけるドキドキ感も楽しみのひとつです。
（製造工程は15ページに紹介）

スモールトーチ
筒型の手持ち花火で、炎や火花を出して燃えます。手に持つ側を確認してから火をつけましょう。

スボ手（スボ手牡丹）
もともとの線香花火の形で、西日本で線香花火というと、これをさしていました。名前の由来はワラ（ワラスボ）に火薬をつけたことからです。

すすき
火薬をうすい紙で包み、竹ひごなどの棒をつけたもので、前方に火花が向きます。火薬を包んでひねった先端の紙のようすや、火花の出方から名前がつきました。

スパークラー
手持ち花火で、炎や火花を出して燃えます。手に持つ側を確認してから火をつけましょう。

花火の世界へようこそ

ロケット花火
ブロックなどに立てて導火線に火をつけると、火薬が燃えるいきおいで、ロケットのように上に飛びます。音を立てて飛ぶものや破裂音のあるものもあります。

爆竹
中国でお祭りのときなどに使う花火で、大きな音で魔除けをする意味があります。昔は竹筒を使っていたことからこの名前がつきました。

とんぼ
地面に置いて、導火線に火をつけると火薬のいきおいと2枚の羽の作用で回転しながら上に飛びます。羽の形から名前がつきました。

噴出花火
地面に置いて導火線に火をつけると、火花が噴水のように出る花火です。火をつけたらすぐにはなれてながめます。

へび玉
火をつけると、煙を出しながら燃えて、その燃えカスがへびのようにニョロニョロと長く出てくる、昼間遊ぶ花火です。

カラースモークボール
玉の色と同じ色の煙を出す花火。夜は色が見えないので、昼間に遊びます。

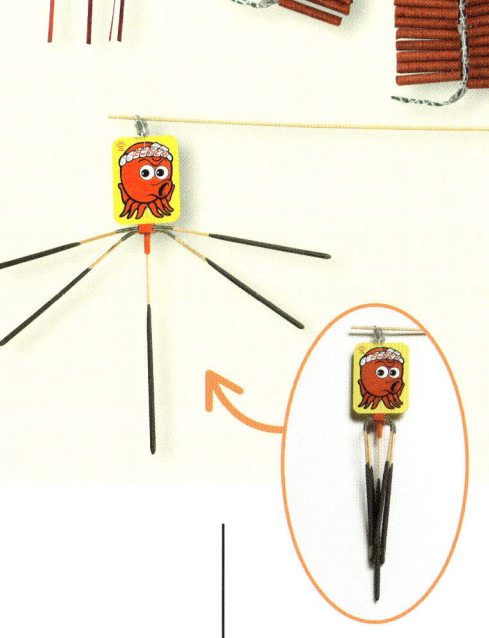

たこおどり
先端に火をつけると、5本の足がはなれてゆれながら火花を散らすしくみ。スパークラーの一種で花火としては長年変わらずに人気があります。

ねずみ花火
火の粉をふいてクルクル回りながら、地面を走りまわり、最後にパンッと破裂音を出す花火。広い場所で遊びます。

（立てる）打ちあげ花火
地面に立てて導火線に火をつけると、上にあがる花火です。何発か連続するものもあります。けっして手で持ってはいけません。

（置く）打ちあげ花火
置いて火をつける打ちあげ花火です。写真は日本古来の銀色に光る火薬を使ったもの。パラシュート入りの花火もこのタイプです。

9

花火作りの技を見てみよう

花火大会などで、夜空に広がる打ちあげ花火。何色にも変化し、何重にも花がひらく、光の尾を引く美しい花火にはどんなひみつがあるのでしょうか。

花火作りのスゴ技①
どうやって作る花火玉

花火は火薬で作られます。火薬のつまった花火玉が、空にあがり破裂し、ひらくのです。花火職人のたいせつな仕事、花火玉の作り方を見ていきましょう。

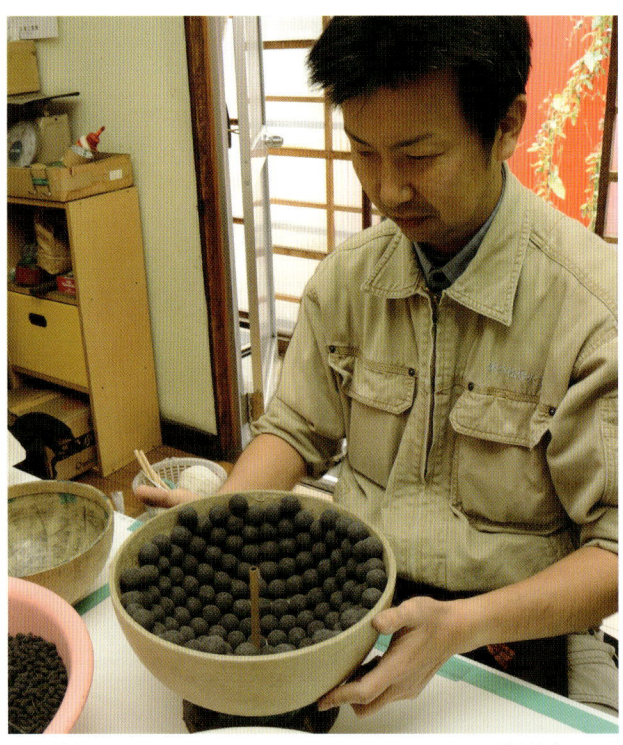

作る工程はほとんど手作業で進められます。集中力や忍耐力が必要とされます。

花火玉の中には、2種類の火薬が入っている

花火玉

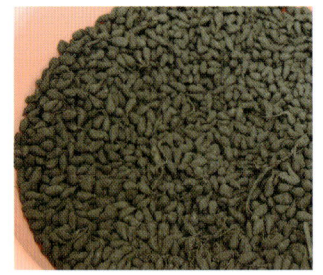

割薬（割火薬）

花火玉が上空にのぼりつめたとき、星を四方八方へ散らし、遠くへ飛ばすための火薬です。

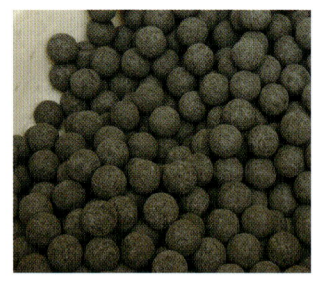

星

破裂したときの花火の形や光や色を決める、花火の基本となる火薬のかたまりです。

花火玉作りの流れ

① 薬剤の配合 → ② 星作り（星かけ）→ ③ 玉ごめ（組み立て）→ ④ 玉はり → ⑤ 乾燥 → ⑥ 完成

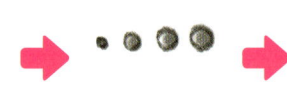
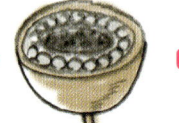

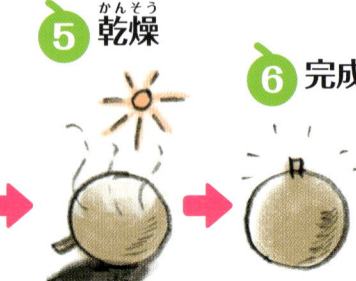

星作りのスゴ技

花火が打ちあがったとき、花火の色になるいろいろな薬剤をまぜ合わせて作る「星作り」は、花火玉作りの中でも、特に注意深く作業がおこなわれます。

薬剤の配合

花火の色を決めるえん色剤、燃やすための酸化剤、燃やすのを助ける可燃剤。これら薬剤の色の試験をしたあと配合を考え、これらがよくまざるようにふるいにかけます。配合する原材料の種類や量により、光や色、音などがちがってきます。薬剤の粉がまいあがるので特しゅなマスクをつけて作業します。

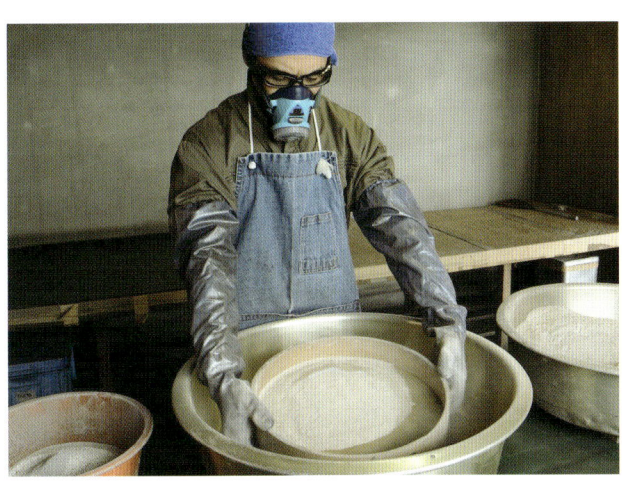

星かけ

星かけ機とよばれる釜に直径2〜3ミリの星の芯と、薬剤を入れます。回転式の釜をガラガラと回しながら、薬剤を加えながら大きくしていきます。星かけの工程は1回に3〜4分かかります。一度星かけをしたら、風や日光にあてるなどして乾燥させます。この作業を20回ほどくり返します。

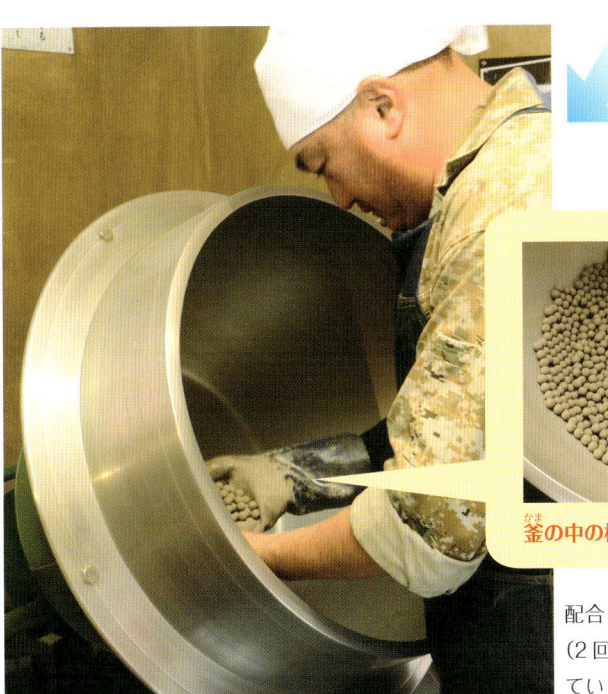

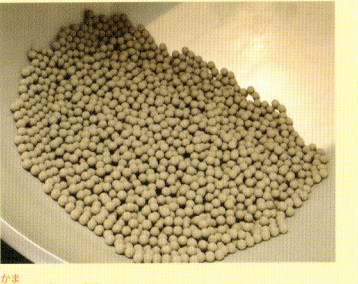

釜の中の様子

配合した薬剤の粉を星の芯（2回目からは星）にまぶしていきます。

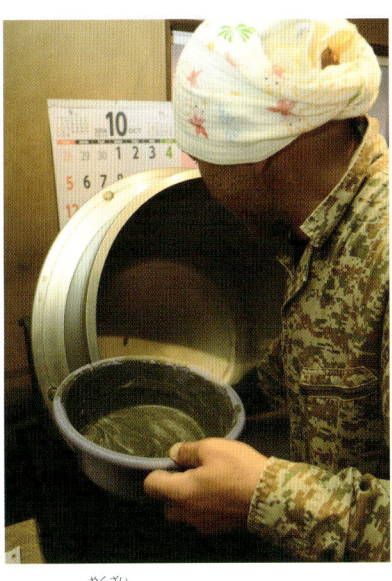

さらに、薬剤と水をまぜてドロドロにした「トロ粉」をかけながら、釜を回して星を大きくしていきます。

くり返す

☆星の大きさができるまで☆

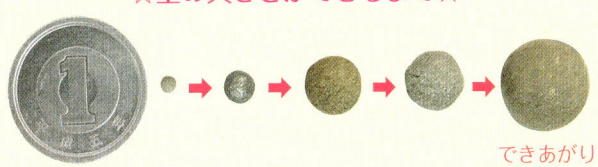

できあがり

芯（セラミック）に薬剤をまぶして作る星は、星かけをくり返して直径10ミリまで大きくするのに、約2週間かかります。1円玉（直径20ミリ）と比べてみましょう。

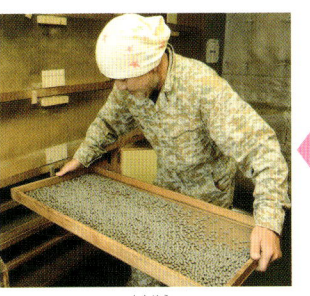

「星かけ」と「乾燥」を、何度もくり返しながら星作りは進みます。（星を乾燥室に運ぶ作業）

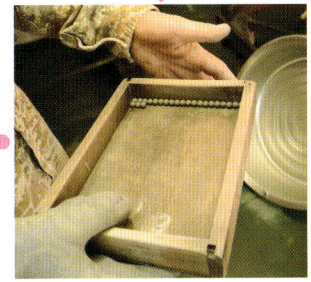

星かけ機から星を取り出して、星の大きさや丸さが均一になっていることを確認します。熟練のスゴ技が必要とされます。

11

玉ごめ（組み立て）のスゴ技

玉ごめはボール紙でできた半球の入れもの（玉皮）に、星と割薬をつめていく作業のことです。

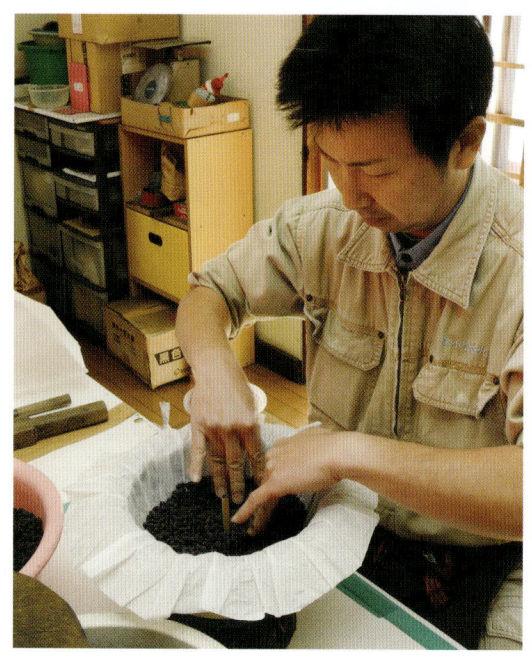

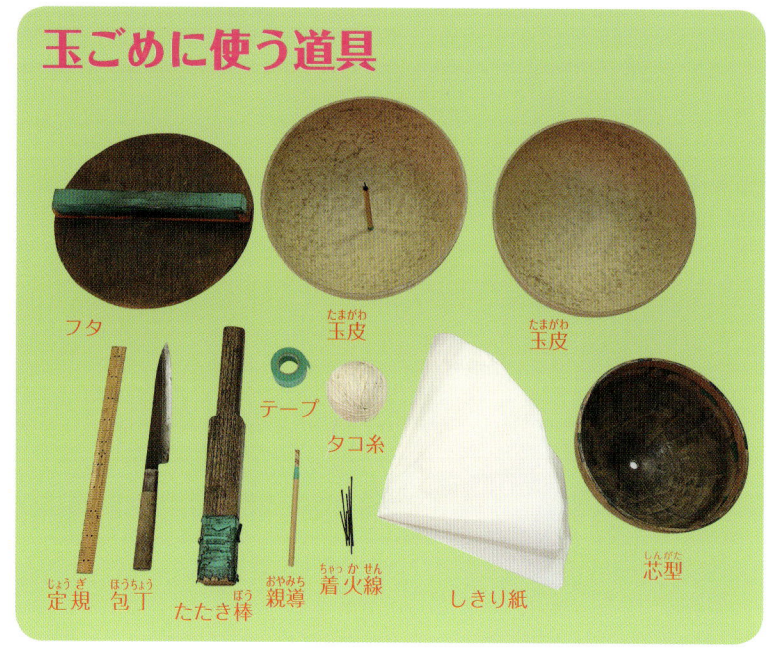

玉ごめに使う道具

フタ／玉皮／玉皮／テープ／タコ糸／定規／包丁／たたき棒／親導／着火線／しきり紙／芯型

星をつめる

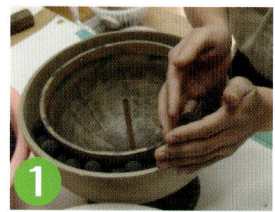

1 玉皮の内側に沿って、星をきれいにならべます。いちばん外側になるこの星を「親星」といいます。

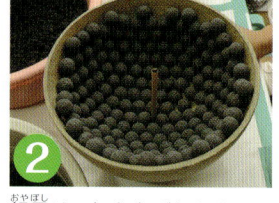

2 親星は、打ちあげたときにいちばん外側で光る色になります。バランスよくつめるのがひらいたときに丸くひらくポイントです。

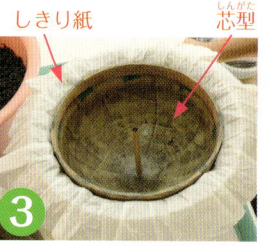

しきり紙／芯型

3 ならべた星の上にしきり紙と芯型をいっしょに入れ、紙をきれいにしきます。次に入れる割薬が星と直接触れないようにし、まさつによる発火を防ぐものです。

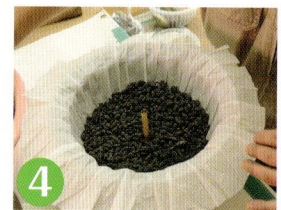

4 芯型をはずし、しきり紙の内側に、割薬を入れていきます。割薬は星を遠くに飛ばすための火薬です。

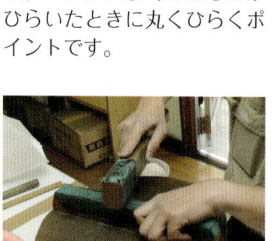

5 単芯花火の場合、ここで割薬でいっぱいにします。

> 花火玉の種類により（多重芯など）星と割薬を二重、三重などと、層にするものもあります。

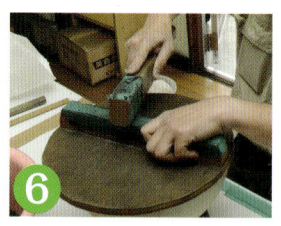

6 フタをして、その上からたたき棒で火薬を均等にならしていきます。

7 もうひとつの玉皮にも❶〜❻のように火薬をつめ、このふたつを合わせる〈皮合わせ〉をします。

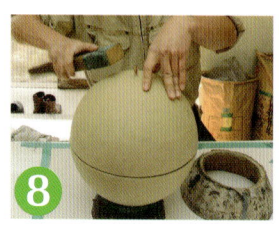

8 ぴったりと合わせた花火玉は、親導（導火線）を上にして、完全な球形となるよう、たたき棒などで、細かく調整していきます。

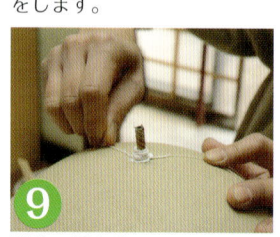

9 親導（導火線）は、打ちあげるとき、打ちあげ火薬の火をひろい、割薬に点火させるたいせつなものです。根元をタコ糸で補強していきます。

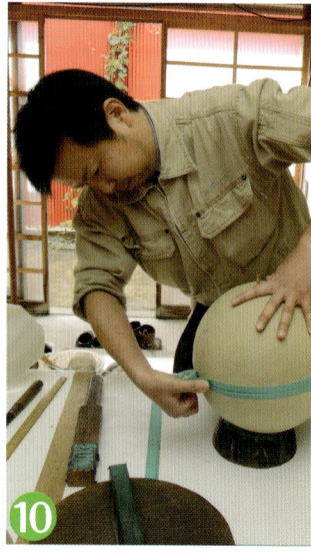

10 形を整えたあと、玉の合わせ目を紙テープでとめていきます。

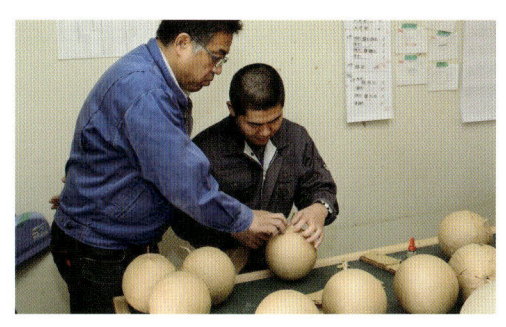
花火作りの技を見てみよう

玉はり

次の作業は玉はりです。玉の表面に細長く切ったクラフト紙をはっていきます。全体に均一にはらないと、玉の割れるバランスがくずれて、打ちあげたとき、きれいに丸くひらきません。玉の大きさによって、重ねてはる枚数がちがい、のりではって乾かす、この作業をくり返します。玉はりは花火玉の強さを決め、花火を大きくひらかせるための、たいせつな作業です。

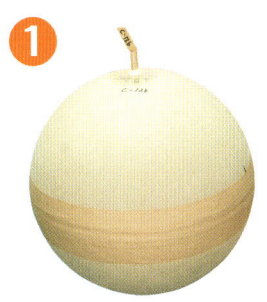
❶ クラフト紙をはる前の花火玉

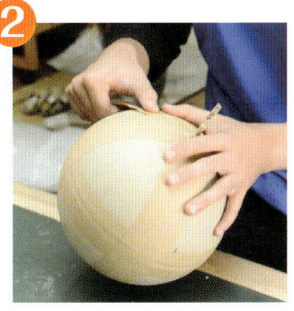
❷ のりをつけたクラフト紙をたて、横、ななめと均一にはっていきます。

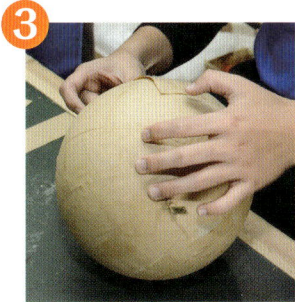
❸ 規則正しくはっていきますが、玉の大きさにより、重ねる紙の枚数もちがいます。

クラフト紙とのり

玉はりに使うのりも、花火玉を作るたいせつな工程のひとつです。

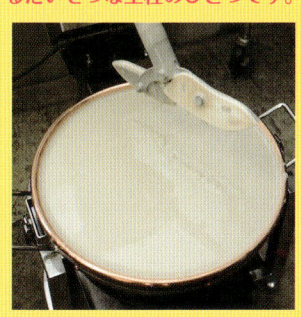

のりの材料は、でんぷん系の原料を何種類かまぜ合わせて火にかけて作ります。

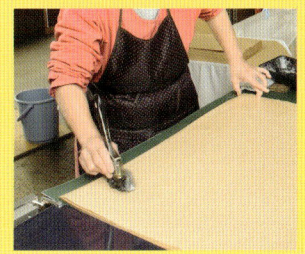

クラフト紙につけるのりの量も、気温や湿度によって調整しなければならないので、長年の経験が必要です。

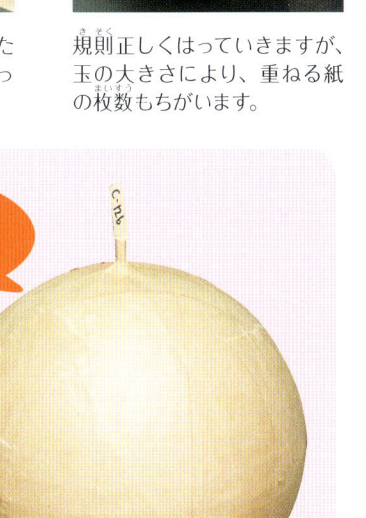

規則正しい、玉はりがたいせつ

玉はり前　➡　玉はり後

乾燥と保管

花火玉は天日干しや乾燥室で十分に乾燥させて、保管します。

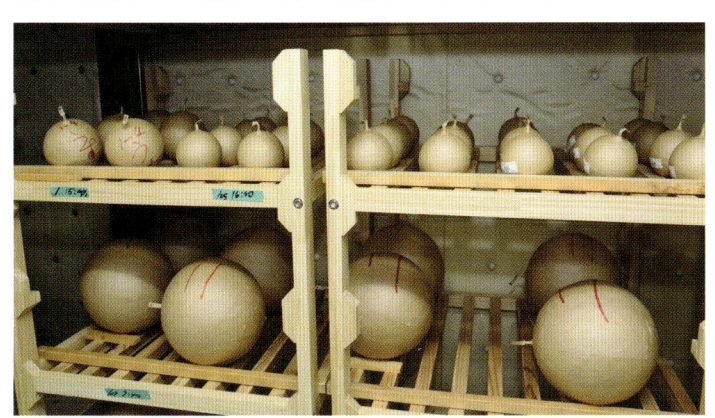

できあがり

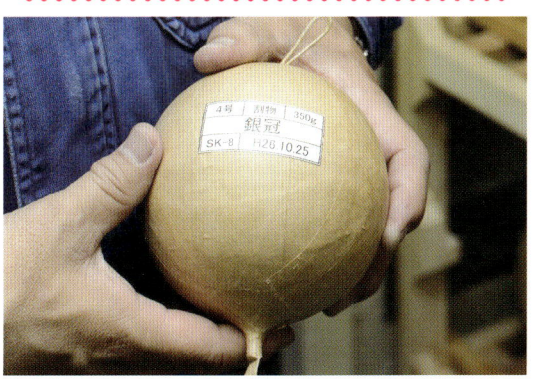

完成した花火玉には一つひとつにラベルをはったり、墨で名前（玉名）などを書いたりします。

13

花火作りのスゴ技② 線香花火の火花のひみつ

おもちゃ花火の中でも火薬の量が少ない線香花火。火花は小さいですが、さまざまに変化を楽しむことができます。では、この変化はどうして生まれるのでしょうか。

少ない火薬で4つの変化

花火の火花は一般的に、火薬が燃えている現象です。しかし線香花火は火薬が燃え終わった後の燃えカスが「火球」となり、そこから火花が散っていくのです。火球から出る火花は時間とともに変化し、最後は静かに燃えつきます。このはっきりとした4つの変化は、ていねいに作られた日本の線香花火だからこそ。人の一生のようにも例えられる、線香花火の一生を見てみましょう。

※線香花火の変化する火花のよび方は、下記以外にもいろいろあります。

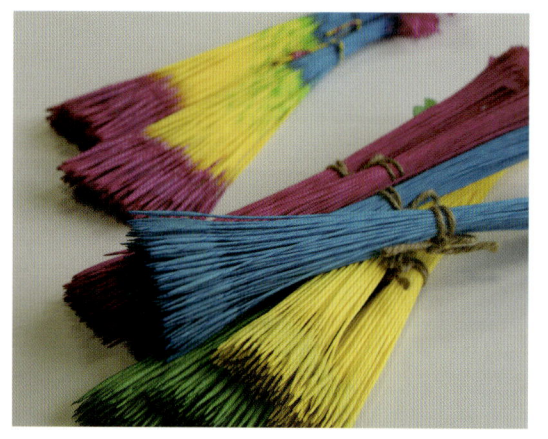

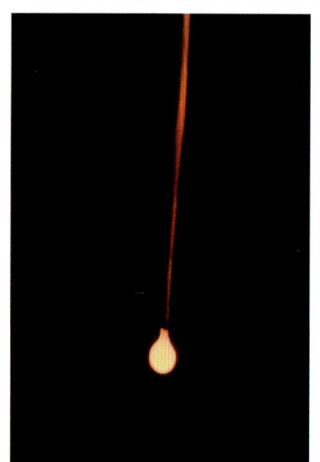

牡丹
火薬が燃えながら火球ができます。丸くふくらんで咲いていく、牡丹の花のようですね。大きな玉になるので、重みで落ちないように気をつけます。

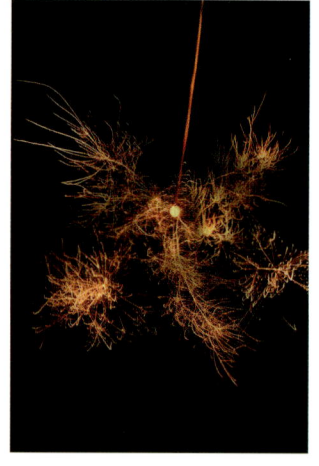

松葉
「ババッ、バババッ」と音を出しながら、松葉のような光の線のかたまりが、火球からあちこちへ飛び出します。線香花火でもっともはげしい火花です。

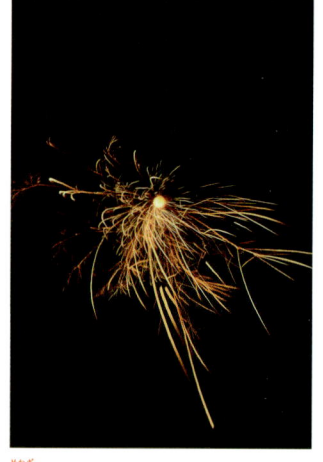

柳
火花のいきおいがおさまり、音もシュワシュワと静かになります。柳の枝が風にそよぐように、火花は下へ流れ落ちます。

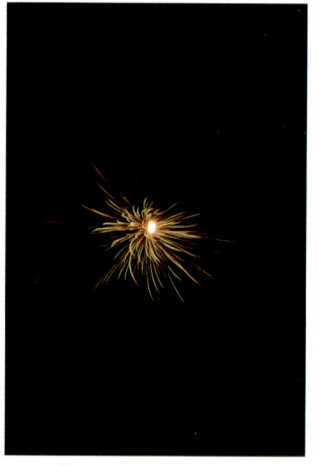

散り菊
さらに静かになり、1本1本の光の筋が、まるで菊の細い花びらのように散ります。いよいよ線香花火も終わりです。

線香花火を長く楽しむコツ

線香花火は火球を落とさないようにすることが、長く楽しむためにはかかせません。その火球を落とさないようにするコツを、線香花火を作っている三州火工の稲垣さんに聞きました。

その1 ななめにする

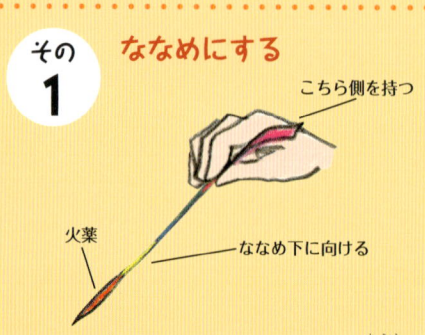

ななめにするのは火をつけやすいことと、火球が持ち手と接する面積が大きくなるので、落ちにくくなるからです。

その2 先端だけに火をつける

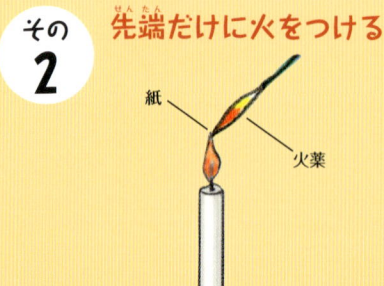

先端の紙の部分だけに火をつけます。自然に火薬に火が燃えうつるのを待ちましょう。火薬の部分に火をつけると思わぬ事故につながります。

花火作りの技を見てみよう

材料の準備
火薬の配合がカギ

線香花火の火薬は3種類をまぜ合わせたもので、1本あたりに使われる量はほんの0.1グラム以下。それぞれの会社でくふうして配合を決めます。この火薬を包む和紙も、材質や厚みなどを研究して選んでいます。

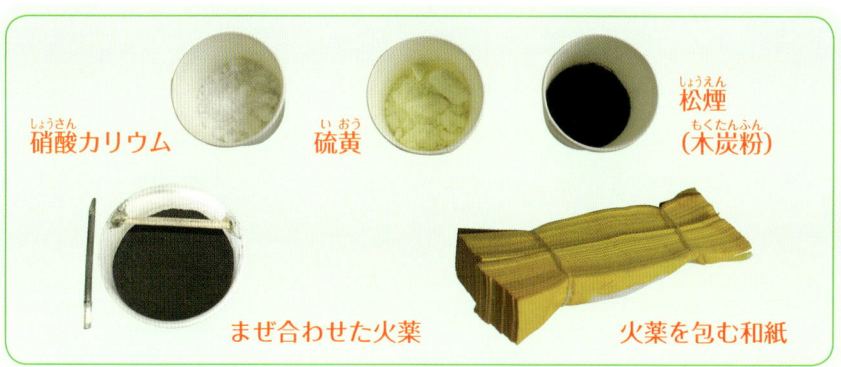

硝酸カリウム　硫黄　松煙（木炭粉）
まぜ合わせた火薬　火薬を包む和紙

和紙で包む技
ひねる加減が大切

和紙で火薬を包む技は、経験をつむことで腕が上達します。だいたい30秒ほどで1本を作り、次々とできあがっていきます。あっというまにできるその技を見てみましょう。

国産線香花火の復活

江戸時代に作られた線香花火作りの技は、明治、大正、昭和と受けつがれ、多くの人に愛されてきました。しかし昭和中ごろから平成にかけて、ねだんの安い外国産の線香花火が輸入されるようになり、国産の線香花火を作る人が少なくなり、ついには一度途絶えてしまいます。ですが、国産の線香花火と同じ美しい変化のある火花は楽しめないものでした。そのため国産線香花火の復活を望む声が増えたのです。そこでいくつかの花火製造会社が研究をして国産線香花火の復活を実現させました。技は一度途絶えると復活させるのはむずかしいものです。いつまでもこの技の火が消えないよう、受けついでほしいですね。

1 火薬をとる
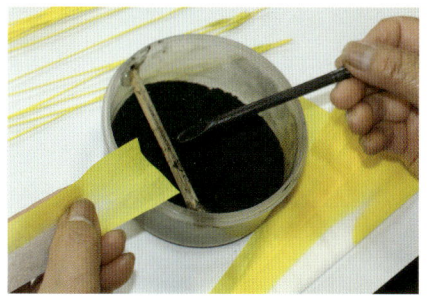
火薬を、専用のさじで毎回決まった量をとります。

2 和紙に火薬をのせる
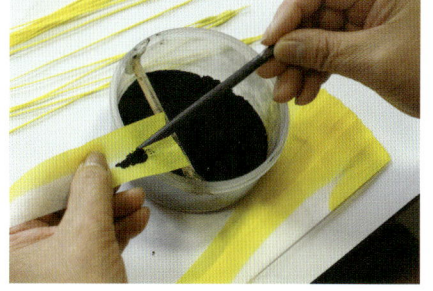
和紙のはしから少し間をおいて、火薬をのせます。

3 火薬を包む
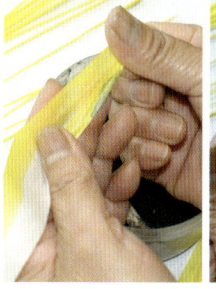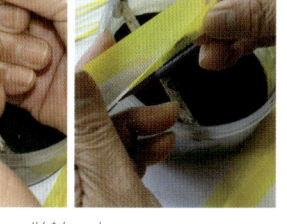
和紙の幅を折り、先端を閉じてから火薬を包みます。

4 根本をひねる
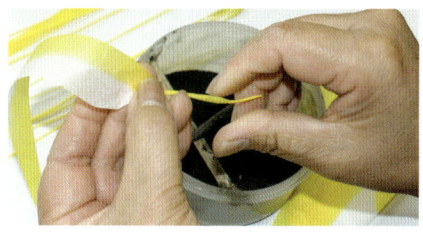
持ち手側の火薬の根本をひねります。和紙がもどらないよう、強すぎず弱すぎずと、微妙な力加減がたいせつです。

5 持ち手を作る
先端まで和紙をひねり、持ち手にします。

できあがり
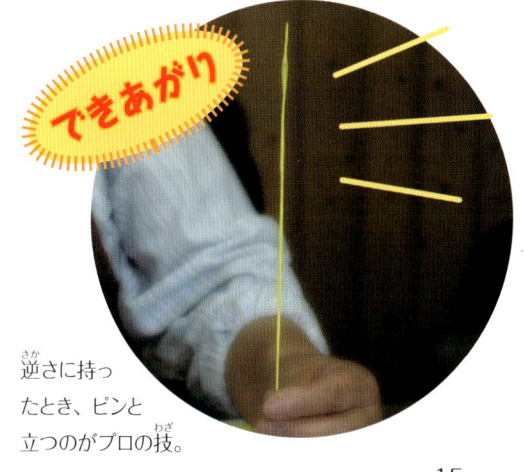
逆さに持ったとき、ピンと立つのがプロの技。

花火のしくみを知ろう

打ちあげられ、夜空に咲いて、たくさんの人たちを感動させる花火。どのようなしくみで、打ちあげられ、花火の色はどうやってつけるかなどをくわしく見ていきましょう。

尺玉大解剖
10号花火玉のひみつ

割物花火の代表格、日本独特の尺玉（10号）は、玉の直径約30センチ、重さ約8.5キロの花火玉です。

※花火玉の大きさは号数でもよばれます。10号＝一尺（約30㎝）。一尺玉は尺玉といいます。

星（星火薬）
花火の形、色、光などの基本を決める

親導（導火線）
割薬に火をつける導火線

玉皮
打ちあげ花火の火薬を入れる容器

割薬（割火薬）
空にのぼりつめたとき、星を遠くに飛ばす火薬

しきり紙（和紙）
星と割薬を区切る紙

星の断面図

- 火のつきやすい火薬
- 色の火薬②
- 色の火薬①
- 芯
- ①②と色が変わる

色が変わる（例）

星

原寸大（模型）

※実際の割薬や星の色は黒です。

尺玉(10号)を打ちあげたとき

花火玉が大きくなるほど、あがる高さも、上空で花火のひらいたときの大きさも変わります。尺玉は東京タワーの高さ（332.6メートル）近くまであがり、そこを中心としてひらいたときの大きさは、直径約280メートルにもなります。これは横浜ランドマークタワー（神奈川県横浜市）の高さ（296.33メートル）に近いものです。

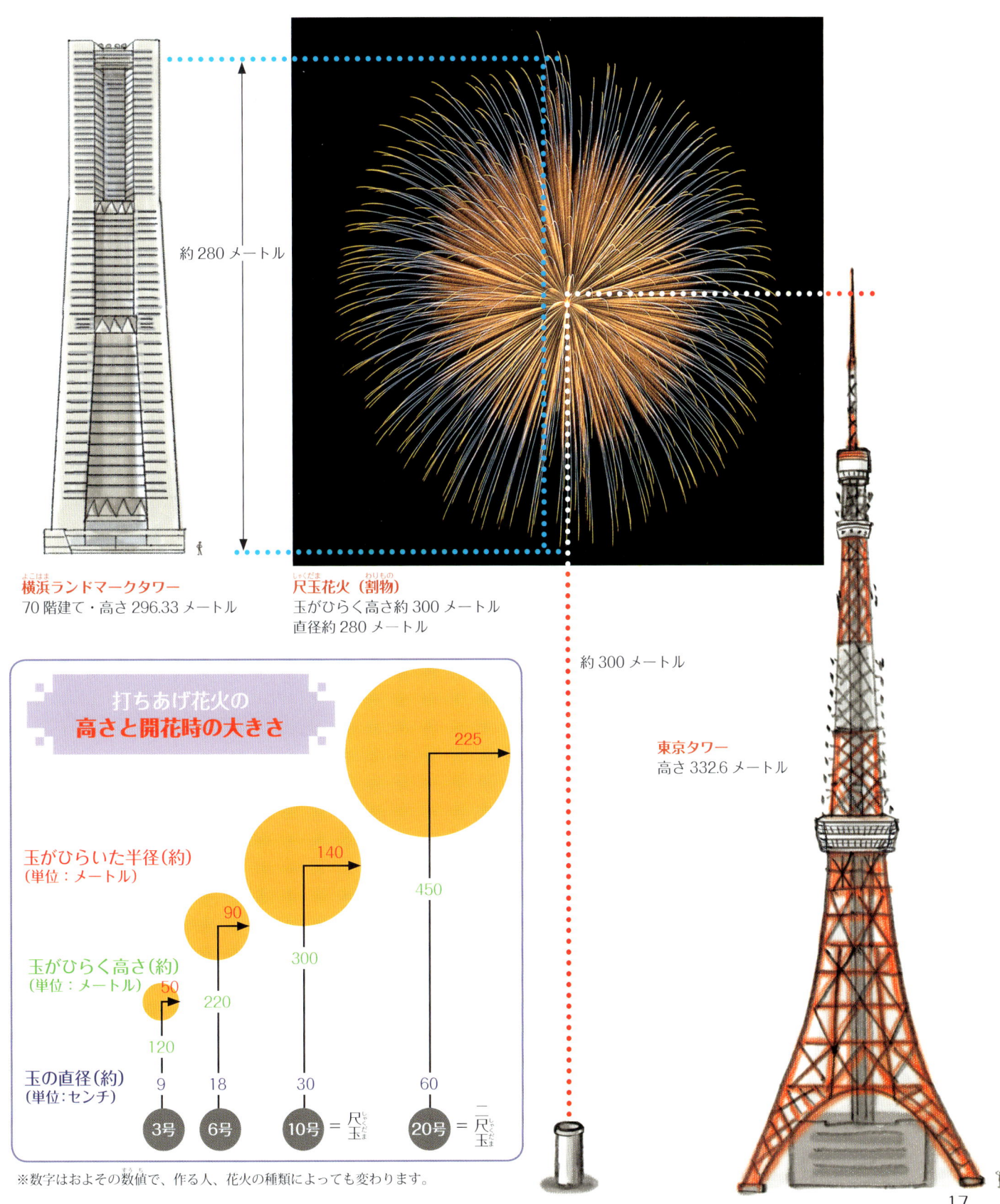

横浜ランドマークタワー
70階建て・高さ296.33メートル

尺玉花火（割物）
玉がひらく高さ約300メートル
直径約280メートル

約300メートル

東京タワー
高さ332.6メートル

打ちあげ花火の高さと開花時の大きさ

玉がひらいた半径（約）（単位：メートル）
玉がひらく高さ（約）（単位：メートル）
玉の直径（約）（単位：センチ）

	3号	6号	10号＝尺玉	20号＝二尺玉
玉の直径	9	18	30	60
玉がひらく高さ	120	220	300	450
玉がひらいた半径	50	90	140	225

※数字はおおよその数値で、作る人、花火の種類によっても変わります。

花火の打ちあげ方を知ろう

夜空高く打ちあげられる花火玉、どうやって上空まで飛ばし、ちょうどよい高さで、きれいに花をひらかせているのでしょうか。そのひみつを知りましょう。

高く打ちあげるには

花火玉の大きさにあった「打ちあげ筒」を地面に固定し、筒底に「打ちあげ火薬」を入れておきます。花火玉を入れ、打ちあげ火薬に点火し、そのいきおいで花火玉が打ちあげられ、同時に導火線に火がつき、中の割薬に点火し破裂します。花火玉がもっとも高い位置で破裂するように導火線の長さを、花火玉の大きさにより変えているのです。

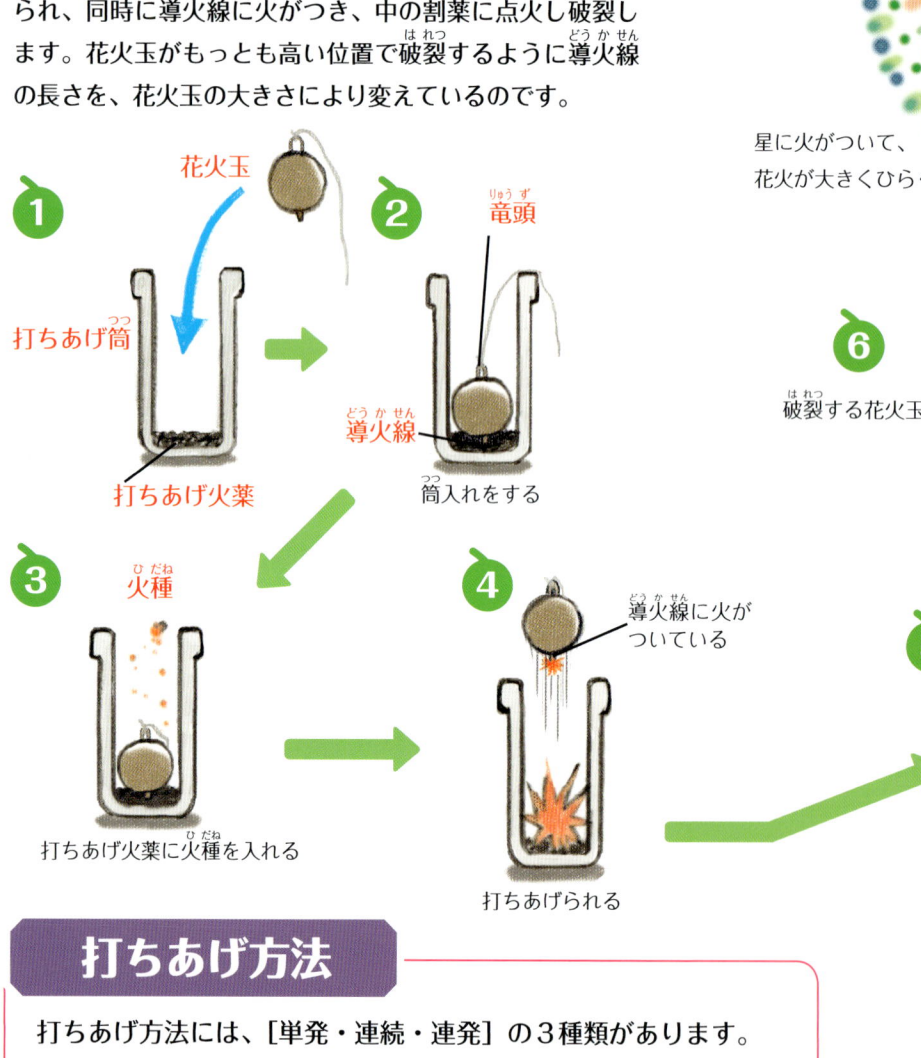

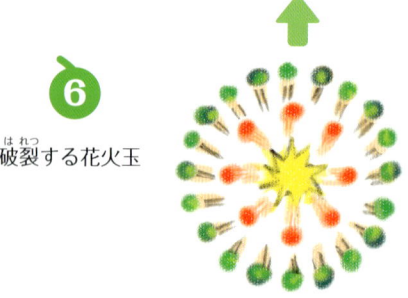

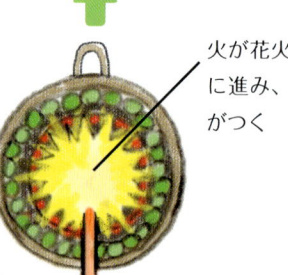

打ちあげ方法

打ちあげ方法には、[単発・連続・連発]の3種類があります。

単発打ちあげ
ひとつの筒に打ちあげ火薬と花火玉を入れ、電気や火種を落とし、1発ずつ打ちあげます。

連続打ちあげ
いくつかの筒に打ちあげ火薬と花火玉を入れておき、導火線や電気により、筒の上部から火種を落とし、連続してあげます。

連発打ちあげ
打ちあげ筒に火種を入れておき、あらかじめ打ちあげ火薬を取りつけた花火玉を手で落とし連続で打ちあげます。

最近ではコンピューターによる遠隔点火の方法も使います。

花火のしくみを知ろう

花火の色はどうつけるの

きれいな花火の色は、「星」の中の火薬（薬剤）の「えん色反応」によって作り出されます。いろいろな色は火薬の中に入っている金属の種類のはたらきで、赤や青などの色が出ます。この火薬がそれぞれの花火の光のひとつとなるのです。

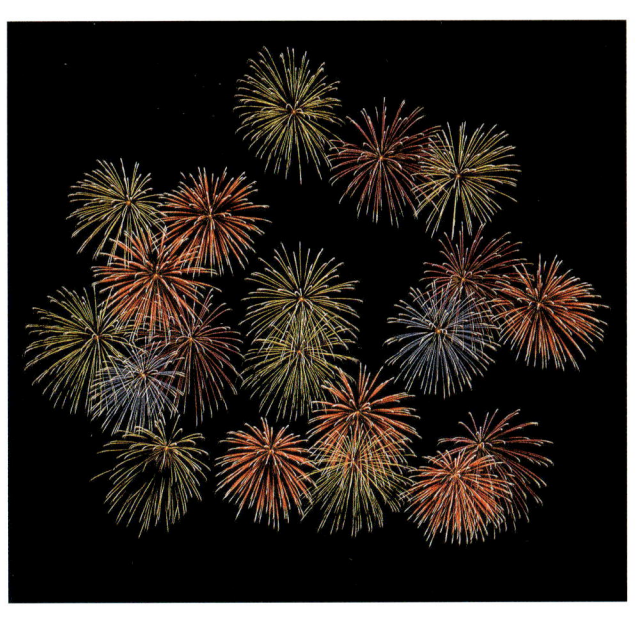

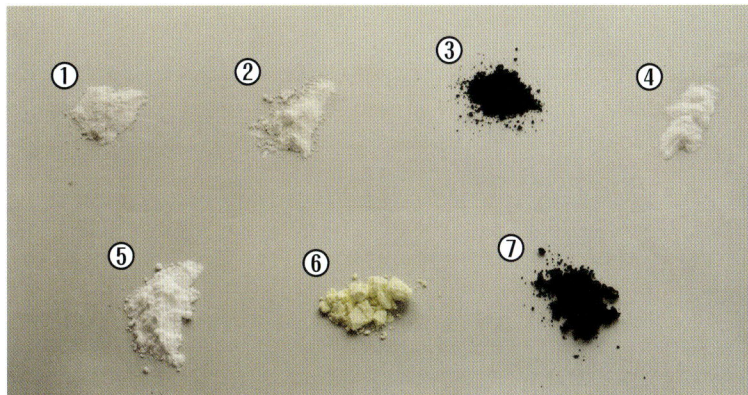

① 炭酸ストロンチウム ：赤色 ●
② 硝酸バリウム ：緑色 ●
③ 酸化銅 ：青色 ●
④ クリオライト ：黄色 ●
⑤ 硝石（硝酸カリウム）
⑥ 硫黄
⑦ 木炭 ：⑤⑥⑦は黒色火薬を作るのに使います。

花火の色が変わるのは？

星かけ（11ページ参照）で作られる「星」は、中心にある「芯」に向かってちがう色の火薬をまぶしていく方法で作られています。打ちあげられた「星」は外側から火がつき、次に内側へと燃えていき、色がだんだん変わっていきます。

花火の色が変わる

花火玉の中

黄色　青色　赤色

星

芯

星の断面図

花火玉の大きさ

花火玉の大きさは「号」という単位で表し、一般的には2.5号から40号まであります。地域によりますが花火大会では5号玉ぐらいが多く使われます。

号数（以前は寸）は基本的に玉の直径サイズではなく、打ちあげる筒の内径を表しています。たとえば、3号玉とは内径3寸（約9.1センチ）の筒で打ちあげる玉のことです。同じく10号玉（尺玉）の筒の内径は約30センチとなります。玉の重さは5号玉で約1.1キロ、30号（三尺玉）になると220キロにもなり、クレーンなどでつりあげて筒に入れたりします。

 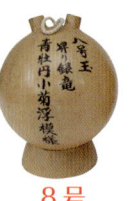 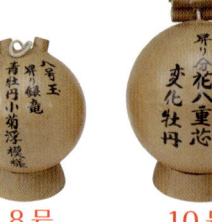 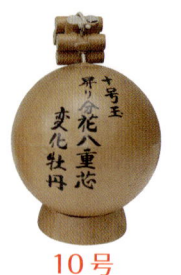

3号　4号　5号　6号　7号　8号　10号

20号

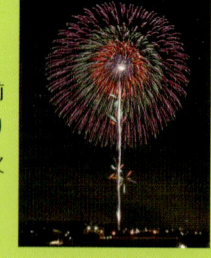
30号

世界一の四尺玉

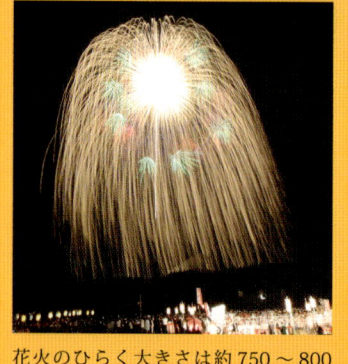

花火のひらく大きさは約750～800メートル

1985（昭和60）年9月10日、新潟県小千谷市片貝町の片貝まつりで、四尺玉（40号）の打ちあげに成功しました。花火の打ちあがる高さは約750～800メートルと、東京スカイツリーの高さ（634メートル）をこえます。花火の打ちあげ技術では四尺玉のこの大きさが限界だろうといわれていますが、新潟県長岡市や埼玉県鴻巣市なども四尺玉に挑戦しています。小千谷市片貝まつりでは30年近く毎年打ちあげています。「世界最大の打ちあげ花火」といってよいでしょう。

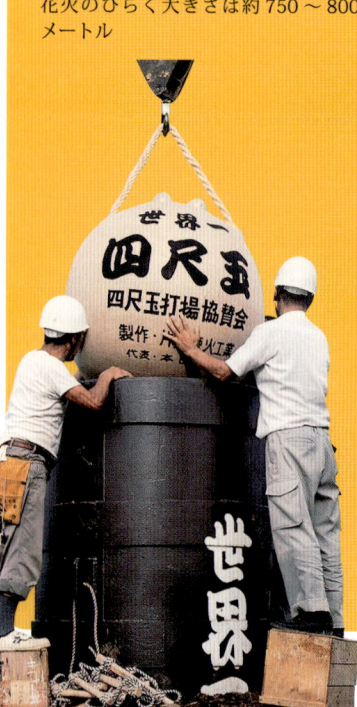

420キロの花火玉は、クレーンでつりあげられて、打ちあげ筒へ

曲導って何

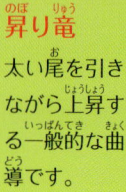

花火が打ちあげられ、花火玉がひらく前に小花をひらかせたり、音を出させたりするために本体についている小さい花火を曲導といいます。

昇り分花
左右に、複数の星を飛ばしながら上昇します。

昇り小花
小さな小花が、次々にひらきながら上昇します。

昇り竜
太い尾を引きながら上昇する一般的な曲導です。

花火のしくみを知ろう

花火玉とひらく形

いろいろな花火の種類によって、花火玉のしくみもちがいます。この花火玉ではどんな花火が咲きひらくのでしょうか。

割物

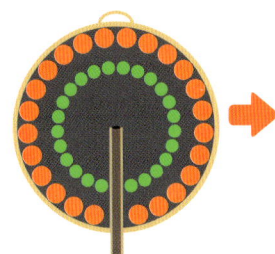
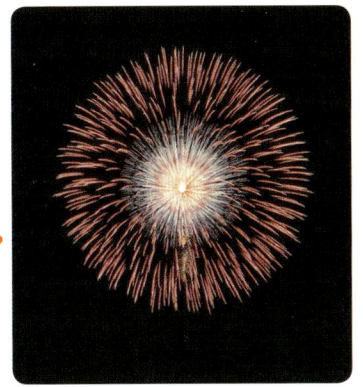

玉の内側にびっしりと星を並べ、中央に割薬をつめ、玉の外側はクラフト紙で何重にもはり固めます。

菊や牡丹などが代表的。大きくひらき、どこから見ても丸く見えます。

半割物

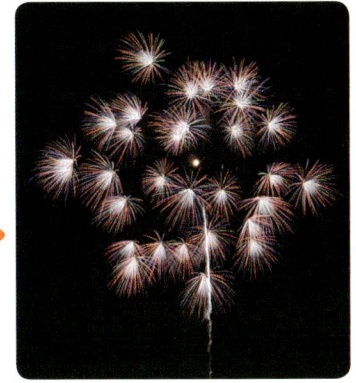

大きい花火玉の中に、小さい花火玉（小玉）がたくさん入っています。

昇りつめたあと、大きくひらき、そのあと少しおくれて、たくさんの小花がひらく、千輪菊などが有名です。

ポカ物

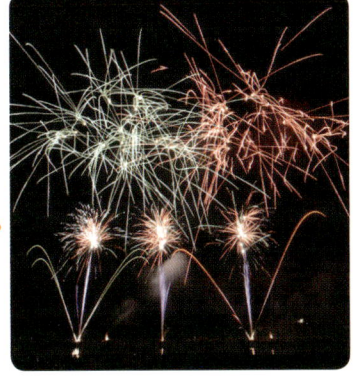

空中で左右に星を飛ばすよう、パイプ型の星をバラバラに割薬につめます。

花火玉が割れたあと、シュルシュル、ピーとあちこちに小さな花火が、うなり回る様子は、まるでハチのようです。

型物

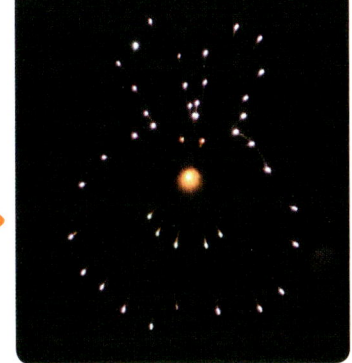

ひらいたときと、ほぼ同じ形で星をつめます。花火玉作りに高い技術が必要です。

夜空にうかぶ、いろいろな絵や文字など。これはウサギの顔の形です。

花火のミュージカル「メロディ花火®」

花火大会で音楽が流れることがありますが、その音楽のタイミングに合わせて花火を打ちあげ、全体を物語のように演出するのがメロディ花火®です。コンピューターなどの専門家と研究を重ね、メロディ花火に適した点火システムができあがりました。作ったのは、1887（明治20）年創業の磯谷煙火店。新作花火も多く作っている花火会社です。

花火は作るまでは多くの時間がかかりますが、見るのはほんの一瞬です。新作花火を作ってきた中で、もっと観客たちの印象に残るようにできないかと考えたところ、音楽といっしょに、それもストーリー性をもって見せることを思いついたといいます。最近では台詞を入れた「ドラマチックハナビ」も人気に。新しい演出方法で、さまざまに花火が楽しめるようになっています。

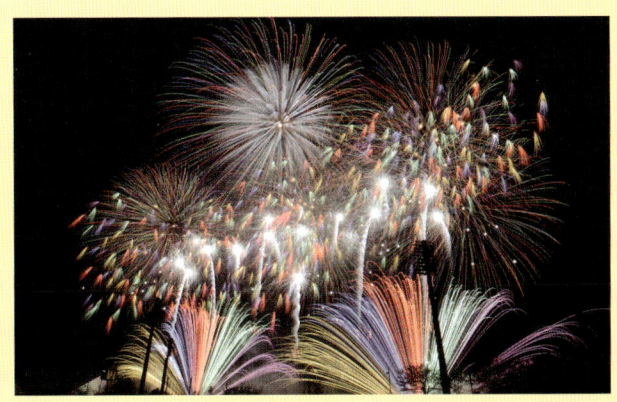

音楽にのせて花火を打ちあげるメロディ花火。

コンピューターのプログラミングで花火を打ちあげます。

いろいろな花火大会

日本にはたくさんの花火大会があります。夏だけでなく、年中どこかで花火があがっているのです。ここでは有名な花火大会や特色あるものなどをいくつか紹介します。

日本三大花火大会

歴史があり、規模が大きな花火大会が「日本三大花火大会」とよばれています。どんな花火大会か見てみましょう。

大曲の花火
[秋田県大仙市物川河川敷・例年8月第4土曜日開催]

1910（明治43）年にはじまった花火競技大会です。内閣総理大臣賞などがあり、花火師たちにとって、もっとも華やかな大会といってもいいでしょう。

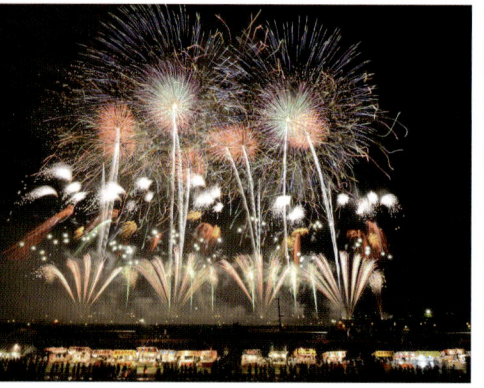
フィナーレをかざるスターマインは迫力満点。

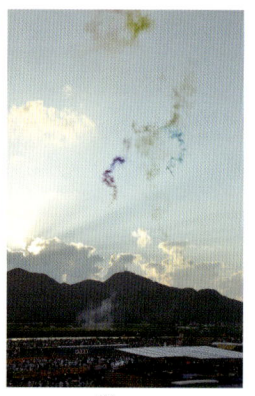
カラフルな煙が見られる昼花火の競技もあります。

土浦全国花火競技大会
[茨城県土浦市桜川河畔・例年10月第1土曜日開催]

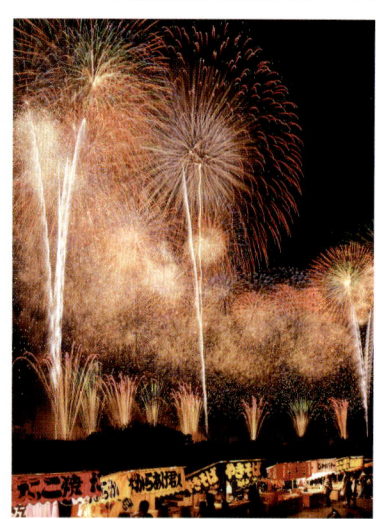

秋に開催されるめずらしい花火大会です。三大花火大会のうち、もっとも都心に近く、交通手段も便利なために見物客が多いのも特徴。内閣総理大臣賞などがあり、にぎやかです。1926（大正15）年にはじまりました。

会場いっぱいに打ちあげられるワイドスターマイン。花火がとても近く感じます。

長岡大花火
[新潟県長岡市信濃川河川敷・例年8月2・3日開催]

第二次世界大戦中の1945（昭和20）年8月1日に長岡市は空襲にあい、多くの命が失われました。よく年の8月1日に「長岡復興祭」としてはじまったのが「長岡まつり」です。この祭りの行事のひとつとして大花火も開催されます。

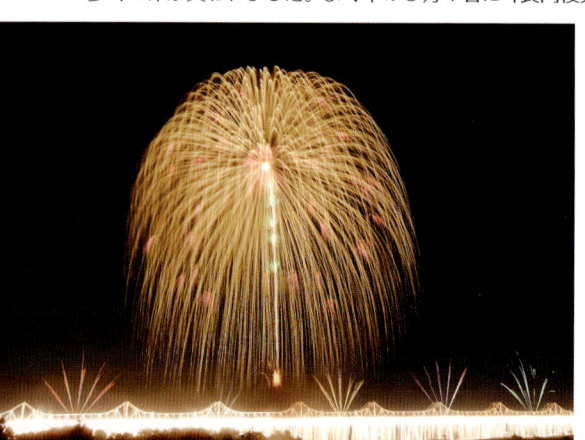

大きな三尺玉の花火の下でしかけ花火のナイアガラが見られます。

日本三大競技大会とは？

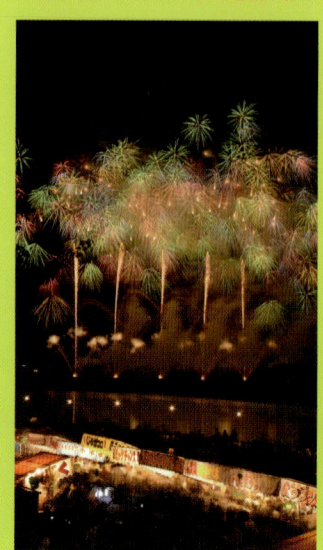

花火のさかんな日本では、技を競うさまざまな競技大会があり、花火師たちの腕を競う場となっています。そのうち大きなもの3つが「日本三大競技大会」とよばれています。2つは日本三大花火大会の大曲と土浦の大会。もう1つは伊勢神宮奉納全国花火大会です。

伊勢神宮奉納全国花火大会（宮川の花火）[三重県伊勢市宮川下流河畔・例年7月海の日をふくむ連休の土曜日開催]

手筒花火が見られる花火大会

大小の筒から火花が飛び散る手筒花火。様式にのっとって、人が火の粉をかぶりながら花火をあつかうようすは迫力があります。

炎の祭典
[愛知県豊橋市豊橋公園内豊橋球場および周辺一帯・例年9月上旬開催]

花火生産量全国一の愛知県。手筒花火の歴史も古く、1558（永禄元）年ころと記録があります。もともと各地域による神様への奉納行事として伝えられてきました。この文化をもとにはじまったのが「炎の祭典」です。

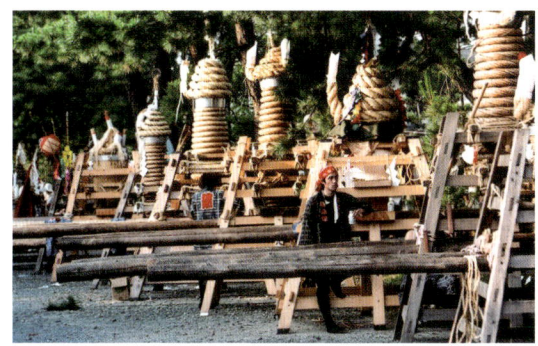
各地域で用意された大筒は、神輿台に取りつけられ、町を練り歩いておひろめしながら会場に運びます。

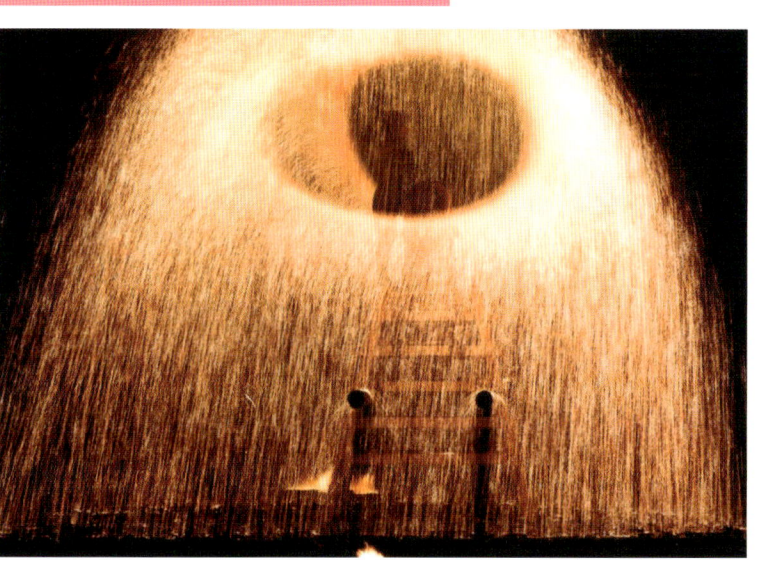
火の粉を飛び散らせながら、大筒に火を入れる儀式。

岡崎城下 家康公夏まつり花火大会
[愛知県岡崎市乙川／矢作川河畔・例年8月第1土曜日開催]

打ちあげ花火やしかけ花火（6ページ参照）など豊富な種類の花火が見られるこの花火大会。手筒花火を川岸に並べていっせいに着火されるしかけ花火も特徴のひとつです。

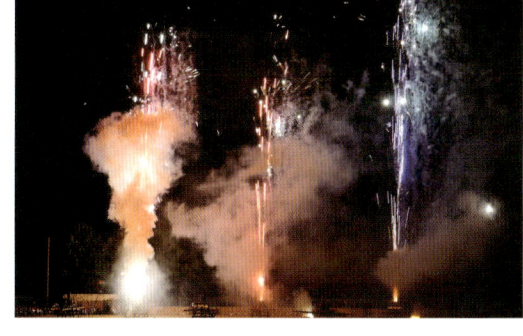

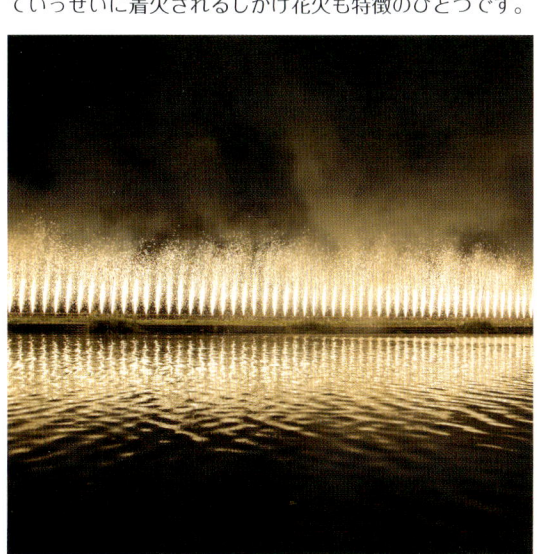
多くの手筒花火が一度に火柱をあげるしかけはこの花火大会の目玉のひとつ。

花火？ロケット？ 秩父の龍勢
[埼玉県秩父市下吉田・例年10月第二日曜日開催]

龍勢とは、椋神社例大祭に奉納する神事として開催される、市民（農民）の手作りロケットです。打ちあげはロケットですが、上空でカラフルな煙を出したり落下傘が落ちるしかけなどは花火に通じるものもあります。いつ、なぜはじまったのかはさまざまな伝説があり不明ですが、のろしが元だったという説もあります。

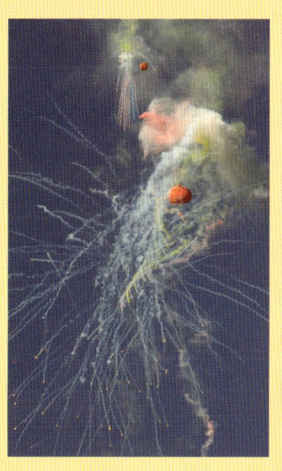
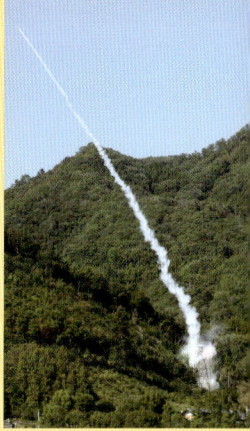

景色と楽しむ花火大会

花火はそれだけでも美しいですが、打ちあげられる場所により、景色といっしょに見ることで、より楽しむことができます。そんな花火大会を紹介します。

富士山／湖 河口湖冬花火
[山梨県南都留郡富士河口湖畔大池公園・例年1月中旬～2月下旬の土日と2月23日（富士山の日）開催]

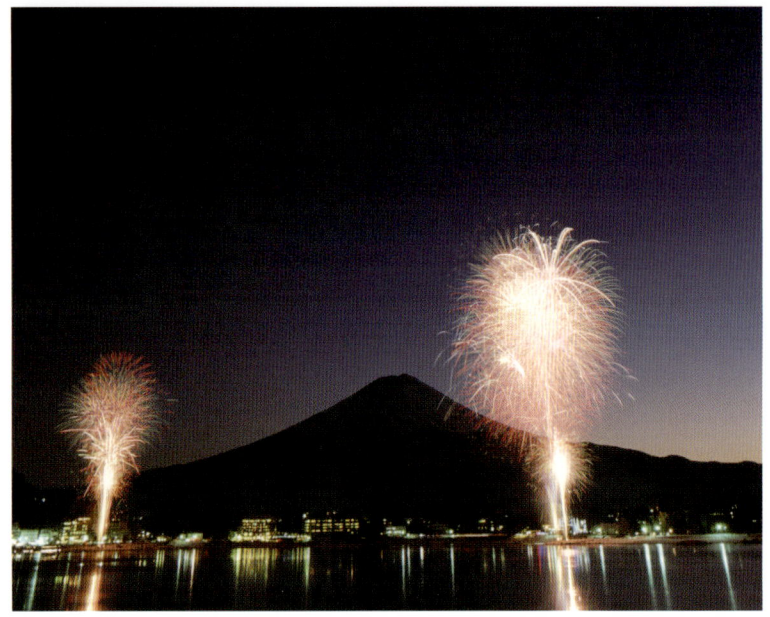

富士山を背景に花火を鑑賞できる花火大会で、雄大なシルエットが映えます。
富士山の日〔2月23日〕をふくめた冬の間におこなわれます。

海 熱海海上花火大会
[静岡県熱海市熱海湾・例年春、夏、秋、冬に、それぞれ数日ずつ開催]

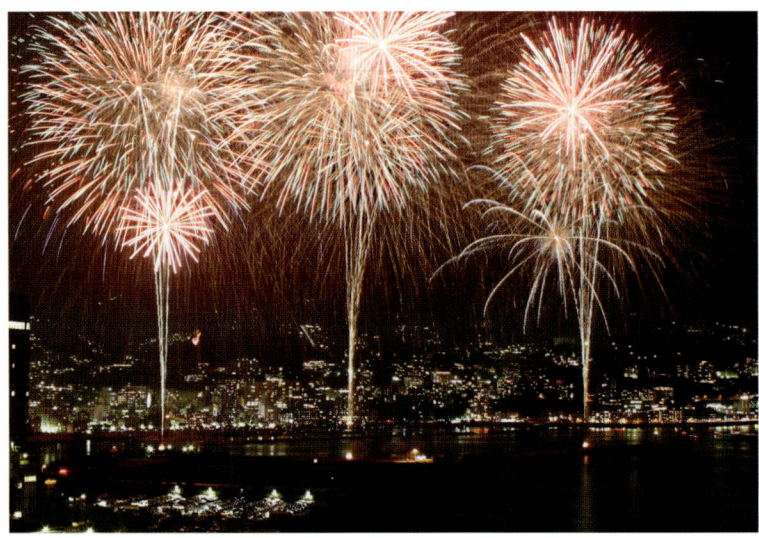

温泉地で年中観光客が集まる熱海では、四季を通じて花火大会が行われます。波がおだやかな熱海湾に花火がきれいに映ります。

海 三国花火大会
[福井県坂井市三国サンセットビーチ・例年8月11日開催]

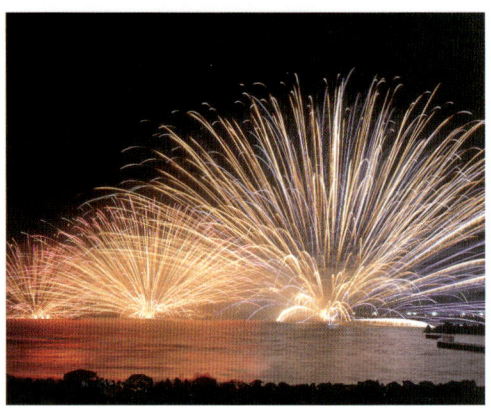

海に映る色とりどりの水中花火は、北陸の夏の風物詩となっています。広い海に打ちあがる花火は圧巻、迫力があって見ごたえがあります。

シンデレラ城 ハピネス・オン・ハイ
[千葉県浦安市東京ディズニーランド・毎日開催]

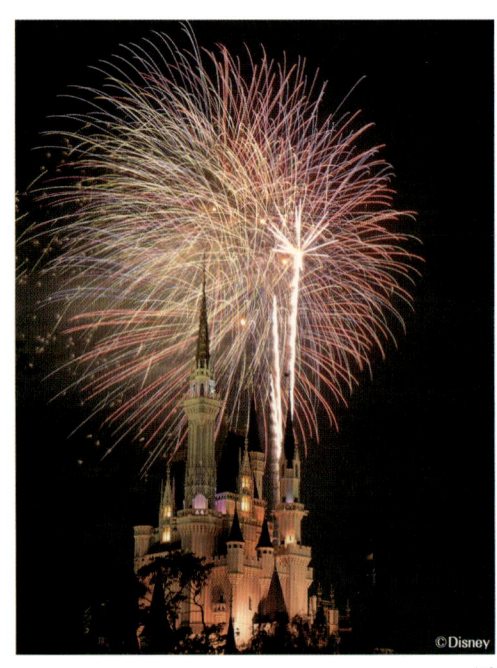

ディズニーランドのショーのひとつ。シンデレラ城のライトアップとともに色とりどりの花火が、一日の終わりに見られます。

いろいろな花火大会

雪　長岡雪しか祭り
[新潟県長岡市千秋が原周辺・例年2月中旬開催]

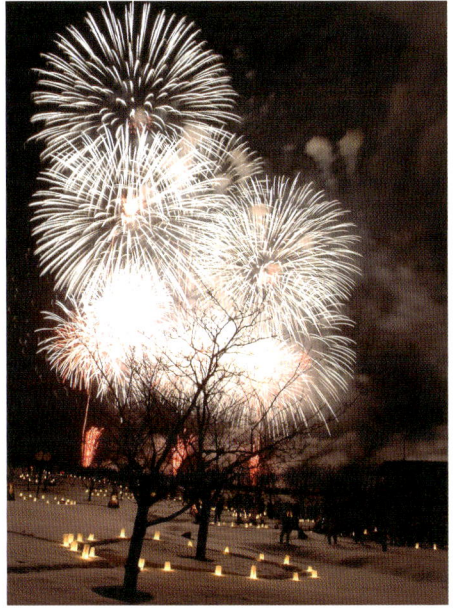

長岡の冬祭りのイベントのひとつとしておこなわれる冬花火。ライトアップされた雪景色とともに花火を楽しめます。

スカイツリー／川　隅田川花火大会
[東京都台東区隅田川河川敷・例年7月最終土曜日開催]

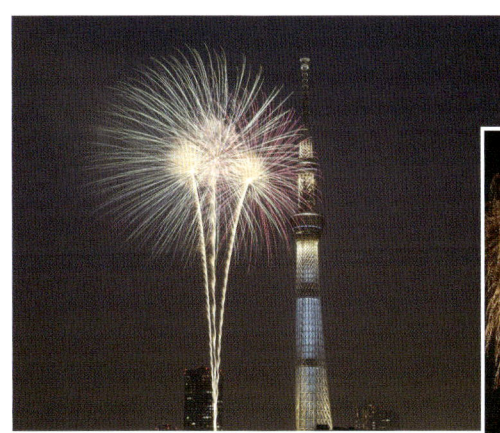

観光名所のスカイツリーといっしょに見る花火もすてきです。見る角度でさまざまな景色になります。

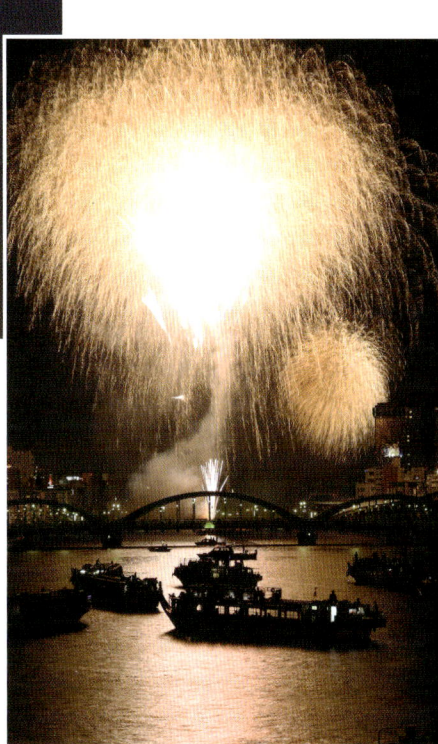

川沿いの2つの会場で花火が打ちあげられるのが特徴。船を出して花火を見るのは江戸時代からの楽しみ方です。

かまくら　雪まつり日光四季祭
[栃木県日光市奥日光湯元温泉・例年2月上旬開催]

奥日光の雪祭りのイベントのひとつとしておこなわれる冬花火。かまくらや氷の彫刻などがライトアップされる景色の中で花火が打ちあげられます。

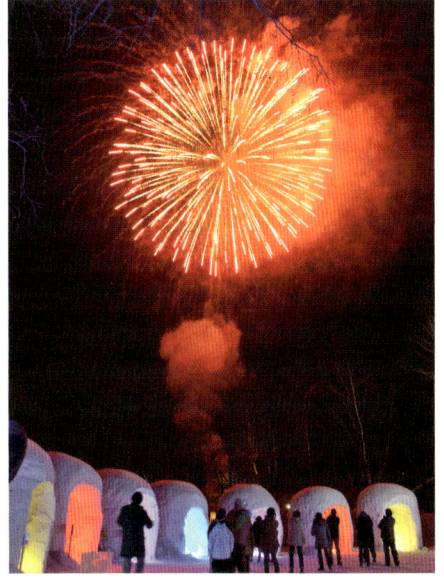

海外の花火イベント

日本では花火を見ることがメインのイベントがありますが、海外では何かのイベントのひとつの出しものとして花火が打ちあげられることが多く、世界中で楽しまれています。

アメリカ「独立記念日」

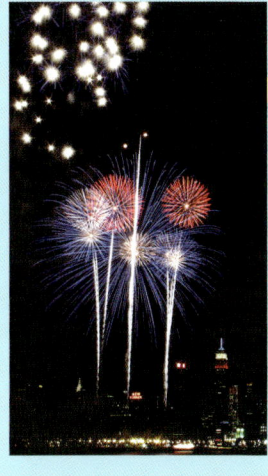

ニューヨークのハドソン川沿いで、独立記念日に打ちあげられる花火は4万発で、数では世界一といわれています。

中国「春節（旧正月）」

中国では厄除けとして花火や爆竹を使います。春節の北京では町のあちこちで市民が小さめの打ちあげ花火をあげるのが特徴です。

25

花火の楽しみ方

花火は火を使います。使用法をまちがえるとやけどや大きな事故につながるので、正しい遊び方をすることが、楽しい花火につながります。

準備をしよう

場所選びと必要なものの準備から、花火遊びははじまります。下の「確認ポイント」を参考にして準備をしましょう。

確認ポイント
- □ 大人がいる
- □ 花火禁止の場所ではない
- □ 周囲に燃えやすいものはない
- □ 風がおだやか
- □ バケツに水を用意
- □ 着火するためのろうそくまたは線香を用意
- □ ろうそくの場合、たおれないようにくふうする
- □ 花火に書いてある注意書きをよく読む

手に持つタイプ

手持ち花火は、着火口の反対側の正しい位置を持ち、先端にだけ火をつけます。火薬に点火し、火花が出はじめたら大丈夫。体を風上にして、風下の人に火の粉がかからないようにしましょう。

動くタイプ

ねずみ花火や回転する花火など、着火してから動くものは、広い平らな場所で遊びます。地面に置いて、先端に火をつけたら、すぐに場所をはなれます。

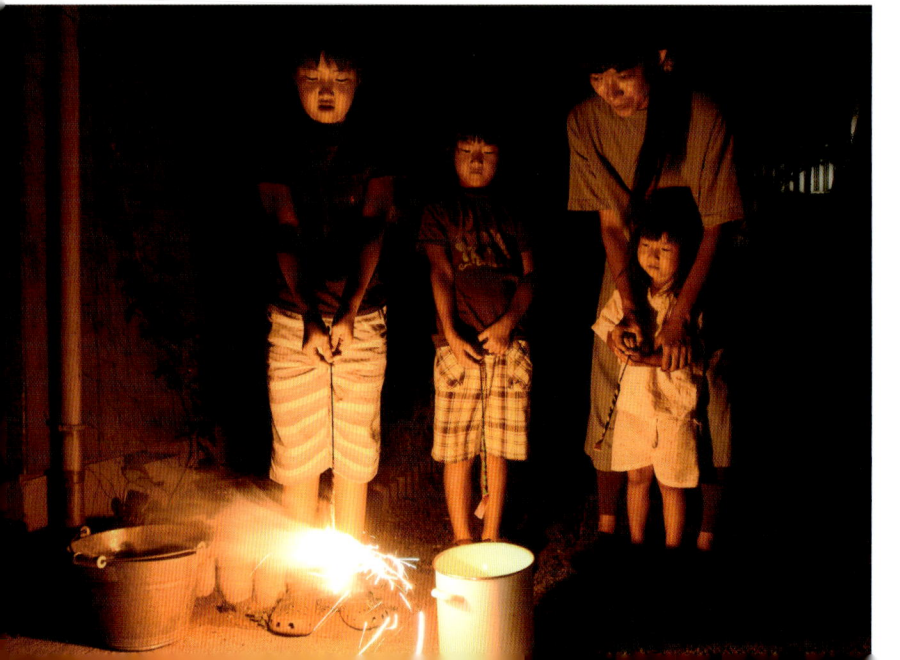

置くタイプ

必ず平らな場所にまっすぐに置き、回りに燃えやすいものがないか確認します。導火線の先端に火をつけたら、す早くはなれます。風下は危険なので風上に立ちましょう。高く火花があがるものは、上に木の枝や電線がない場所で遊びます。

固定が必要なタイプ

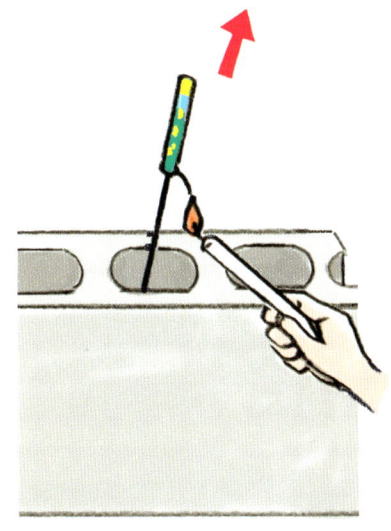

ロケット花火や筒の打ちあげ花火は固定が必要です。平らな場所で倒れないように置いた空きびんなどに立てて使います。導火線の先端に着火したらす早くはなれましょう。また、手持ち花火はよくても打ちあげ花火を禁止している場所もあるので、注意が必要です。

花火大会を楽しむために

花火大会を見に行くのはわくわくしますね。大きな打ちあげ花火は光と音が迫力をもってせまってくるようで、感動します。夜の外出ですから、必ず大人の人といっしょに行きましょう。また夜の野外で1時間以上すごすので、いろいろと準備をしておくと安心です。下のイラストを参考にして持ち物を用意しましょう。

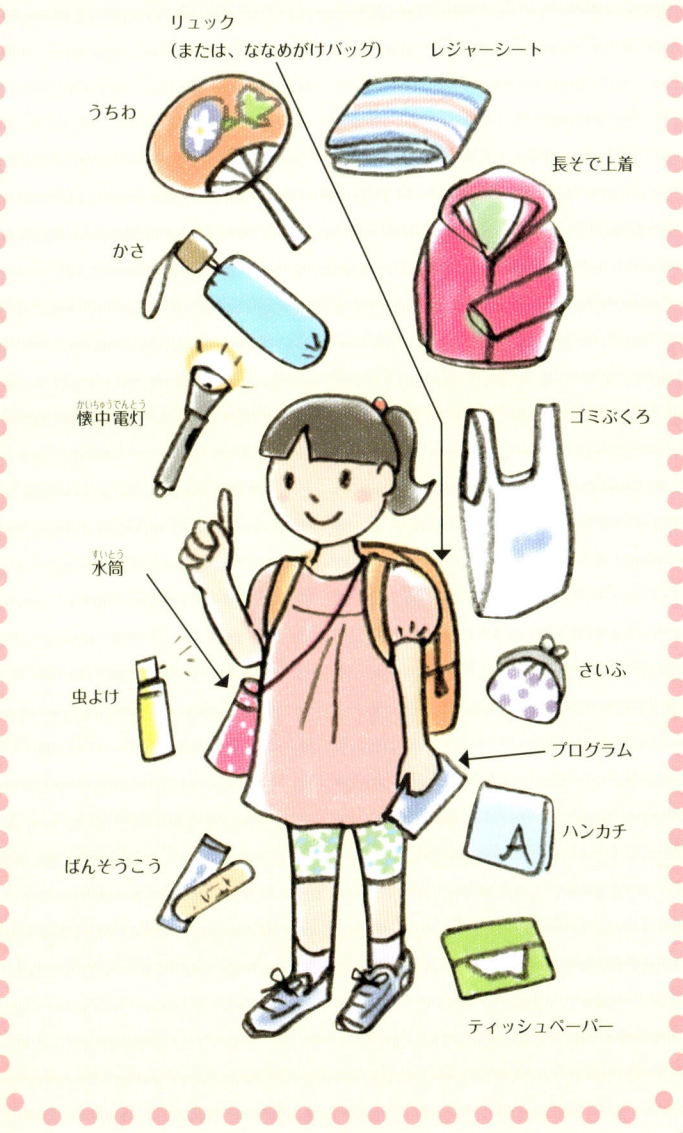

花火のダメダメ5か条

その1　花火を分解してはダメ
その2　途中で花火の筒をのぞいてはダメ
その3　花火をポケットに入れてはダメ
その4　たくさんの花火に一度に火をつけてはダメ
その5　火のついた花火を人に向けてはダメ

もっと花火を知ろう

日本の花火はすばらしく、その技術は世界一といわれています。なぜ、日本の技術がここまで進んできたのか、また、花火はわたしたちの生活に、どうかかわってきたのか、たずねてみましょう。

※花火のルーツや伝来は、諸説ありますが、おもなものをあげてあります。

花火の歴史

花火のおもな材料となる黒色火薬が発明されたのが、7世紀ごろの中国でした。はじめは武器として使われました。500年ほどたってから花火が誕生します。ヨーロッパで打ちあげ花火として進化し、日本へ伝わります。

●花火のルーツは

花火のルーツは、紀元前211年中国の秦・始皇帝の時代に万里の長城などで使われた、煙をあげる通信手段の「のろし」や、黒色火薬が発明された7世紀ごろまでさかのぼります。

戦争が終わり平和な時代が続いた12世紀ごろ、しかけ花火のようなものが作られました。このころの花火は現在の花火にくらべると、まだ原始的なものでした。

●日本に伝わった火薬

日本へ火薬が入ってきたのは、戦国時代のまっただ中、1543（天文12）年、鹿児島県の南にある種子島へ鉄砲（火なわ銃）が伝わったのがはじめです。このとき鉄砲とともに黒色火薬も伝わりましたが、このころは戦いの合図の「のろし」に使われたようです。鉄砲は注文が多く、大阪の堺や滋賀などでたくさん作られました。その後、愛知県三河地方の、神社の祭礼で有名な手筒花火がはじまりました。

●打ちあげ花火を見たのは

打ちあげ花火を見た日本人のおもしろい記録があります。1589（天正17）年の7月7日に、山形県の米沢城で、唐人（外国人）の打ちあげた花火を武将の伊達政宗が見たことが『伊達治家記録』に記されています。どんな花火かはわかっていません。その後1613（慶長18）年8月にイギリス国王ジェームス I 世の使者ジョン・セリスが駿府城をおとずれたとき、徳川家康に花火を見せたという記録があります。しかし、現在のような、遊びや観賞用の花火がさかんになるのは江戸時代に入ってからです。

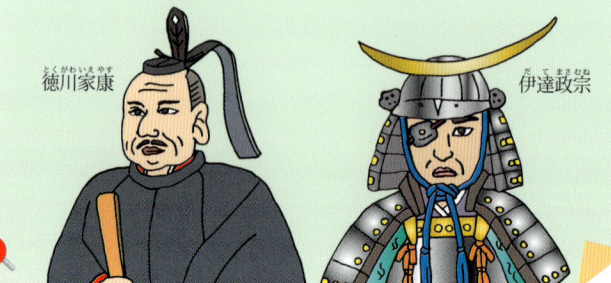

徳川家康　　伊達政宗

●ヨーロッパに広がった花火

火薬は13世紀に入るとヨーロッパへと中国から伝わりました。しかし、争いごとのたえないヨーロッパでも、武器として使われました。花火が登場するのは13世紀の中ごろ、イタリアのフィレンツェなどです。宗教的な祝祭行事などの山車に取りつけられて音や火花を出す、しかけ花火のようなものでした。その後またたく間に全ヨーロッパ中の各地へと広がりました。

●江戸期の花火

　江戸時代のはじめごろ、江戸（東京）の花火は大川（現在の隅田川）を中心に打ちあげられていました。将軍家、大名の間に流行し、やがて江戸の町の人たちにも広がり、花火師や花火売りも登場してきました。しかし花火が原因の火事が多くなり、幕府より「花火禁止令」が、数回出ました。また、1732（享保17）年に全国的な凶作がおこって大飢饉となり、さらに、江戸でも伝染病が流行し、多くの死者が出ました。8代将軍の徳川吉宗は、慰霊と悪病退散を祈り、水神祭をおこない、よく年1733（享保18）年8月28日には隅田川で、盛大に花火を打ちあげました。これが川びらきとしての「両国花火」のはじまりで、花火大会のルーツといえます。

　このころ大活躍した花火師が鍵屋弥兵衛と玉屋市郎兵衛で、江戸の二大花火師といわれました。当時の花火は硝石、硫黄、木炭を主材料にしたもので、木炭の燃える光が赤く見えるだけでした。現代のような照明のない時代、この光と色だけでも十分に楽しめ、「かぎやー！」「たまやー！」のかけ声がかかりました。まさに江戸の花火の全盛期です。

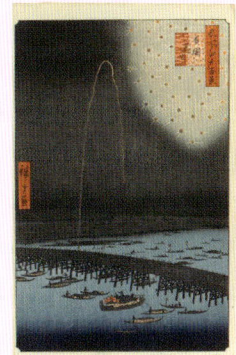
「名所江戸百景　両国花火」
歌川広重画

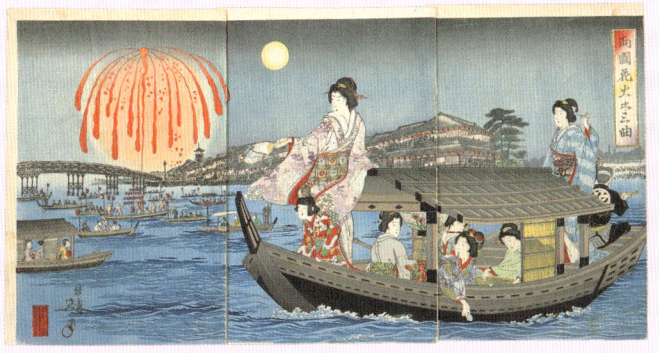
「両国花火之三曲」延一画

●文明開化から現代へ

　明治は、文明開化の時代として、江戸は東京、大川も隅田川と改名されました。明治初期には外国との貿易もさかんになり、塩素酸カリウム、ストロンチウム、アルミニウムなど新しい薬剤が、海外から輸入されました。これらの新しい薬剤で、花火も明るくさまざまな色を出せるようになり、単色の「和火」にかわり「西洋花火」が打ちあげられるようになりました。この時代に活躍した平山甚太の作った花火が、1883（明治16）年に日本人として初のアメリカの特許をとりました。その後横浜に、岩田茂穂と平山煙火製造所を作り、輸出用の花火を作りました。

　大正・昭和に入り、花火技術はさらに飛躍的な進歩を続けます。全国各地で名人とよばれる花火師が登場して、現代に続くすばらしい花火を残しています。こうした伝統のもと今日では、日本の花火は世界でもっとも、華やかで美しいと、全世界からたたえられています。

平山煙火製造の
輸出用昼花火玉

花火玉の中にしかけられた
紙製の人形（袋物）

おもちゃ花火と線香花火

おもちゃ花火は江戸時代

　おもちゃ花火は江戸時代から続く長い歴史があります。いつごろから作られ、売られたか、はっきりとした記録はありませんが、一説には1659（万治2）年、大和の国（現・奈良県）から江戸に出てきた鍵屋弥兵衛（初代）が、大川の葦の管の中に火薬を入れた、初歩的なおもちゃ花火を売り出し、江戸の人たちに爆発的な人気を得たといわれています。江戸時代は徳川幕府の火薬製造所があった三河（愛知県）の岡崎市をはじめとする各地でおもちゃ花火作りがさかんでした。くるくる回るねずみ花火、手持ち花火、地面に置いて火がふき出す花火などのもととなるおもちゃ花火が作られていました。

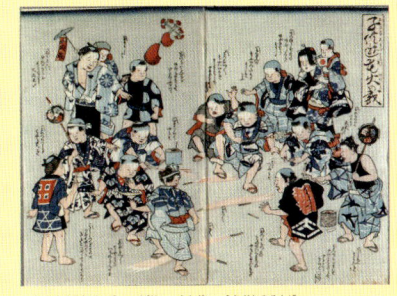
「子供遊花火の戯」三代　歌川広重画

線香花火の歴史

　江戸時代にはじまる線香花火。最初は、わらの先に火薬をつけた「スボ手」といわれるものでした。香炉に立て、上から点火して楽しむ様子が、仏壇に供える線香に似ているところから、線香花火とよばれるようになりました。もうひとつ、少量の火薬を和紙で細長く包む、「長手」があります。これは下にたらして遊びます。江戸から全国に広がった線香花火は、日本独特の技で作られた花火といえます。

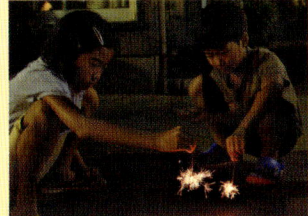
夏の夜、線香花火を楽しむ子どもたち

花火と祭り

夏まつりの季節、日本中で花火大会がひらかれます。その数は数えきれないくらいです。4万発も打ちあげる大会、観客が約130万もの人出の大会。花火好きの日本人は、くらしの節目に祭りと花火を楽しんできました。

●大曲の花火

秋田県大仙市の「大曲の花火」は日本三大花火のひとつです。1万8000発が打ちあげられ、80万人の人が集まります。江戸時代に五穀豊饒・商売繁盛・家内安全を祈り神社に花火を奉納する習わしからはじまりました。大会は1910（明治43）年からはじまり、途中、中断しましたが1948（昭和23）年から復活して、現在もますます発展しています。

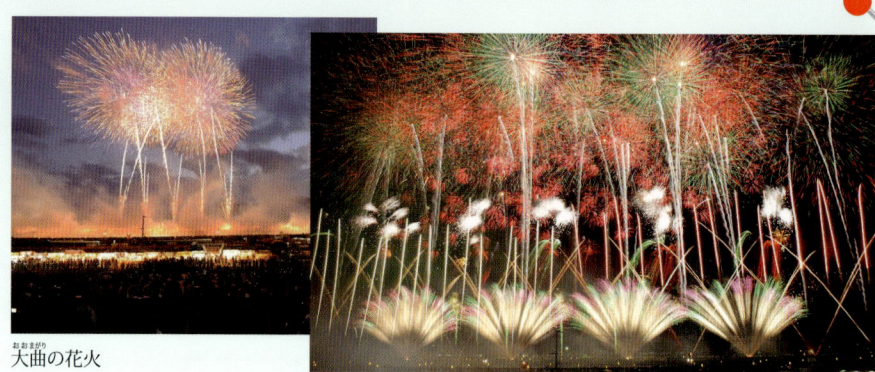

大曲の花火

ワイドスターマイン

●三嶋大社の手筒花火

静岡県三島市の三嶋大社では手筒花火が毎年奉納されます。この筒はモウソウ竹に荒なわを巻きつけ、黒色火薬に鉄粉をまぜて筒に入れ、わきにかかえ花火をふき出させます。火の粉は8メートルの高さにもなり、これを浴びると病気せず健康になるという伝えがあります。

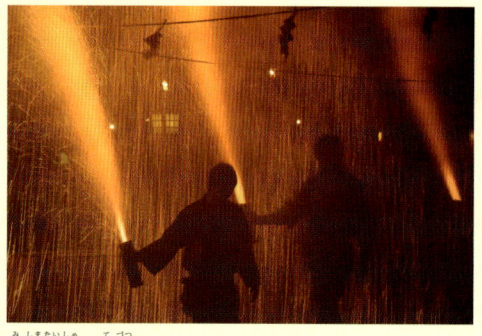
三嶋大社の手筒花火

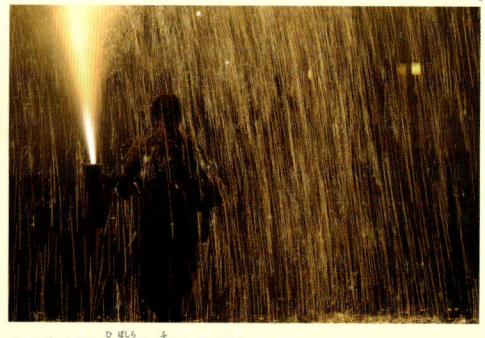
ふきあがる火柱と降る火の粉

●やすぎ月の輪まつり

島根県安来市のこの祭りは、674年ころの飛鳥時代、その昔、海でサメに食べられ命をおとしたおひめさまの父が、神に祈り、退治したサメの形が月の輪（三日月）に似ていたことに由来します。「エンヤエンヤ、デゴットーヤ」のかけ声で山車もねり歩き、5000発の花火が安来港で打ちあげられます。

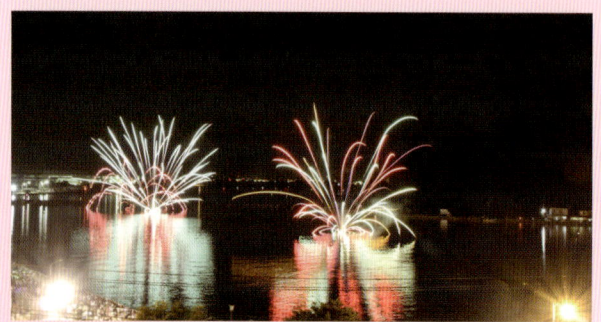
水面に映る、名物の水中花火

●片貝まつりの花火奉納

新潟県小千谷市片貝町の片貝まつりは、江戸時代の中ごろにはじまります。花火は浅原神社に奉納され、そのために打ちあげ用の筒を運ぶ「筒引き」、打ちあげる花火玉を打ちあげ場に運ぶ「玉送り」などの行事もおこなわれます。
尺玉以上の三尺玉や四尺玉も打ちあげられます。

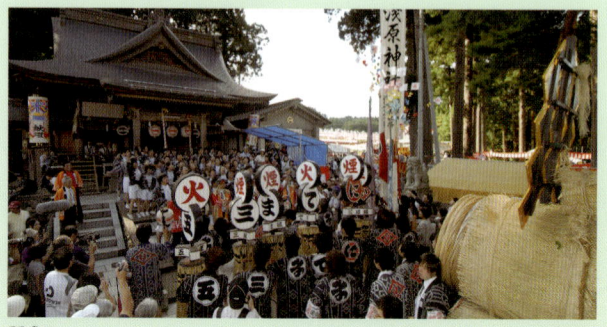
筒引きの様子

花火師になるには

世界に誇る日本の花火は、花火作りや打ちあげの「技」に支えられています。これらの技術を学ぶにはどんな方法があるのでしょうか。

●花火の製造や企画をする会社へ

わたしたちにすばらしい感動をあたえる花火。花火師（花火職人）の仕事はおもに4つです。[花火を作る]、[花火を打ちあげる]、[花火大会の準備作業]、[花火大会後のかたづけ作業]。これらの仕事はたくさんの火薬を取りあつかうので、危険がともないますし、華やかな花火の裏側には、花火玉を作ったり打ちあげたり、花火にかかわる人の、細やかで地味な作業や、重労働があります。

一人前の花火師になるには玉はり3年、星かけ5年などといわれ、少なくとも10年はかかります。ほかには花火大会や祭りの主催者との打ち合わせ、どんな花火をあげるかなどもたいせつな仕事です。

花火師になるには花火製造の会社に就職することが一般的です。資格は特にありませんが、関連の「火薬類取扱保安責任者」など取得していれば有利です。花火関連の仕事についてから、打ちあげなどに煙火消費従事者講習会の受講が必要となります。

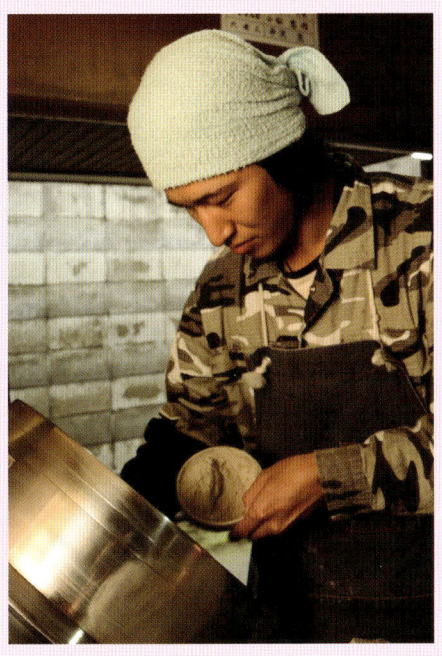

伊藤　航也 さん
（花火師）

秋田県大仙市
(株)小松煙火工業

大曲の花火大会は毎年80万人もの人が集まります。自分の作った花火を大勢の人たちが見て感動する、これが花火作りのよろこびです。見る側から作る側になり、花火作りは予想以上に手間のかかる、危険をともなう仕事とわかりました。はじめは先ぱいに教わり、覚えてから自分なりのくふうをしていきます。

花火に惹かれたのは、幼いころで、いつだったかわかりません。「なぜ、自分はこんなに花火が好きなのか」それを確かめることをもとめて仕事をしているのかもしれません。将来は自分なりのオリジナル花火を作りたいと思います。

花火と日本文化

日本は花火になじみの深い国です。幼いころに家のまわりで遊んだおもちゃ花火の思い出、夏の夜の花火大会で、夜空を見あげ感動した打ちあげ花火。祭りや運動会の開始を知らせるのも昼花火でした。こうして花火は、わたしたちのくらしの中、思い出としても根づいています。

江戸時代に花火は、発達して武家や町民の間に広まり、江戸（東京）の隅田川での川びらきをはじめ、日本の各地で豊作や飢饉の厄払いなどの祈願の祭礼行事のときに打ちあげられてきました。海外では花火をあげる日は、その国により、独立や革命記念日、あるいは新年祝いなどで、花火は行事を引き立てる道具です。これに対し、日本では「花火大会」というかたちで花火そのものが主役。年間、ものすごい数の花火大会が各地でおこなわれます。いまや、花火は夏の空をいろどるだけではなく、アミューズメントやコンサートなど、一年中楽しめるようになりました。花火は世界に誇れる文化といえます。

小松　忠信 さん（5代目）
秋田県大仙市 (株)小松煙火工業 代表取締役

海外から注目される日本の花火

大学時代、親の代理で出向いたアメリカ・ニューヨークの港で、打ちあげられた自社の花火への、海外の方々の熱狂的な歓声に感動したとき、きらいだった家業の花火をつぐことを決めました。海外の花火作りの人から、「日本の花火のような間がとれない」、「日本の花火にしか泣けない」「日本の花火の作り方を教えて」というような声をたくさん聞きます。日本の花火玉作りは大量生産ではなく、一つひとつ、どこで、どの場面でどう使うか、どの高さでひらき、色の変化までも細かく考えて作ります。いまや日本の花火は世界一といえます。これからは、より世界を視野に入れた、海外での展開が望まれると思います。

31

著者…和の技術を知る会
撮影…イシワタフミアキ
　　　　後藤芳次（STUDIO ALPHA）
装丁・デザイン…DOMDOM
イラスト…あくつじゅんこ
　　　　川壁裕子（DOMDOM）
編集協力…山本富洋、山田　桂

■撮影協力・部分監修
P10〜13 ………… 株式会社小松煙火工業
　　　　　秋田県大仙市内小友字宮林6
　　　　　　http://skymagic.jp/
P14〜15 ………… 三州火工株式会社
　　　　　愛知県額田郡幸田町大字坂崎字皇子ケ入3-3
　　　　　　https://sansyukako.com/
P21（メロディ花火）
　　　………… 株式会社磯谷煙火店
　　　　　愛知県岡崎市保母町字木崩1-8
　　　　　　http://uchiage-hanabi.com/
　　　　　　（花火撮影：古川和宏　吉澤貴代美）
P4〜31 ………… 公益社団法人日本煙火協会
　　　　　東京都中央区日本橋人形町2-4-9
　　　　　　http://www.hanabi-jpa.jp/

■参考資料
『花火の大図鑑』（公社）日本煙火協会監修、泉谷玄作写真／PHP研究所 2009
『知って楽しい花火のえほん』冴木一馬著、山田ちづこ絵／あすなろ書房 2008
『花火学入門』吉田忠雄・丁大玉編著／プレアデス出版 2006
『花火の科学』細谷政夫・細谷文夫著／東海大学出版会 1999
『花火百華』小野里公成著／丸善（丸善ライブラリー）2000
『花火の図鑑』泉谷玄作著・写真／ポプラ社 2007
『花火 – 火の芸術』小勝郷右著／岩波書店（岩波新書）1983

■写真・図版提供・協力
P4〜9 〈花火の世界へようこそ〉
菊・牡丹・千輪菊・万華鏡・帽子・かざぐるま・ハチ・昼花火・スターマイン：後藤芳次撮影、イエヤスコウとシテンニョーシカ・線香花火・すすき（左）：三州火工（株）、水中二尺玉：（公社）福井県観光連盟、ミルククラウン・万葉花：（株）磯谷煙火店

P16〜21 〈花火のしくみを知ろう〉
10号玉模型・4号玉筒・連続花火筒・花火玉（3〜30号）：花火庵、10号花火・曲導花火：土浦全国花火競技大会実行委員会、薬剤：（株）小松煙火工業、四尺玉花火：小千谷観光協会、割物花火：大仙市、半割物花火：大曲商工会議所、ポカ物花火・メロディ花火：（株）磯谷煙火店、型物花火：（株）芳賀火工／土浦全国花火競技大会実行委員会

P22〜25 〈いろいろな花火大会〉
大曲の花火：大曲商工会議所、土浦全国花火競技大会：土浦全国花火競技大会実行委員会、長岡大花火・長岡雪しか祭り：長岡市観光企画課、伊勢神宮奉納全国花火大会：伊勢市観光事業課、炎の祭典：炎の祭典実行委員会、岡崎城下家康公夏まつり花火大会：岡崎市／岡崎市観光協会、秩父の龍勢：秩父市役所吉田総合支所、河口湖冬花火：富士河口湖町、三国花火大会：（公社）福井県観光連盟、熱海上花火大会：（社）熱海市観光協会、ハピネス・オン・ハイ：（株）オリエンタルランド、雪まつり日光四季祭：日光四季祭奥日光湯元温泉雪まつり実行委員会、隅田川花火大会：台東区、アメリカ「独立記念日」：CC／Some rights reserved by mamojo、中国「春節」：王 唯丞

P28〜31 〈もっと花火を知ろう〉
名所江戸百景 両国花火：パブリックドメイン、両国花火之三曲：都立中央図書館、昼花火玉・人形（袋物）：横浜開港資料館、子供遊花火の戯：すみだ郷土文化資料館、大曲の花火：大仙市、三嶋大社の手筒花火：三島市、やすぎ月の輪まつり：月の輪まつり実行委員会、片貝まつり：小千谷観光協会、花火師になるには：（株）小松煙火工業・伊藤航也・小松忠信

（敬称略）

※本書で紹介している花火大会や祭りは2015年3月の調べによるものです。

子どもに伝えたい和の技術3　花火

2015年3月　初版第1刷発行　2024年11月　第6刷発行

著 ………………… 和の技術を知る会
発行者 …………… 水谷泰三
発行所 …………… 株式会社文溪堂　〒112-8635　東京都文京区大塚3-16-12
　　　　　　　　　TEL：編集 03-5976-1511
　　　　　　　　　　　営業 03-5976-1515
　　　　　　　　　ホームページ：https://www.bunkei.co.jp
印刷 ……………… TOPPANクロレ株式会社
製本 ……………… 株式会社ハッコー製本
ISBN978-4-7999-0078-9／NDC508／32P／294mm×215mm

©2015 Production committee "Technique of JAPAN" and BUNKEIDO Co., Ltd.
Tokyo, JAPAN. Printed in JAPAN
落丁本・乱丁本は送料小社負担でおとりかえいたします。定価はカバーに表示してあります。